中国风剪纸

田田　董月芹　著

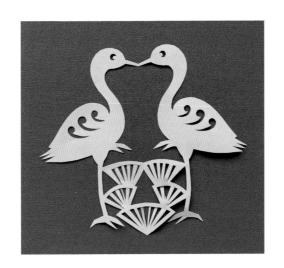

河南科学技术出版社
·郑州·

前　言

　　与剪纸结缘，缘于母亲。还记得幼年时，每到农闲的季节，很多人会到家里找剪纸、绣花样，遇到村里办喜事，也总是会有人来找母亲为新人剪喜花。

　　2010年前后，有幸参加全国首届"廉政"剪纸艺术大赛并在比赛中崭露头角，而后陆续在全国各级剪纸大赛中获奖。自此以后，仿佛打开了新世界的大门，广泛走访剪纸传承人，拜访专家学者，钻研剪纸……

　　四十年的生活体验、对剪纸艺术的痴迷追求，尤其是在传统剪纸技法与图样、剪纸教学的研究中，在继承茌平老一辈剪纸风格造型简练、粗犷浑厚、质朴传神的基础上，逐渐形成自己古朴自然、清新雅致的剪纸风格。

　　从自幼的喜爱，到成年后剪纸技艺日趋成熟，时至今日，把传承剪纸技艺当作毕生的事业，终生的追求！

　　是呀！老祖宗的心血不应该被埋没，流传千年的传统技艺不应该失传。为往圣继绝学，深觉任重而道远，唯愿：剪纸艺术发扬光大！

<div align="right">田田　董月芹</div>

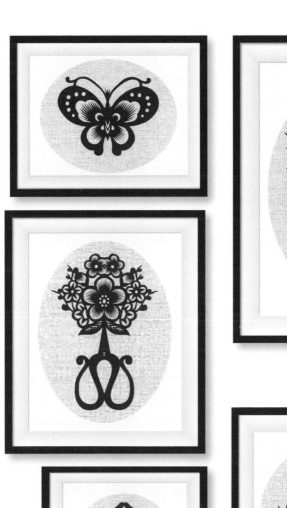

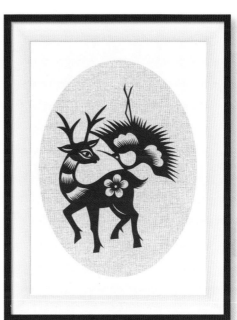

目录

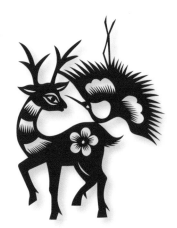

趣味剪纸···················· **17**

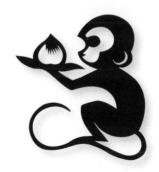

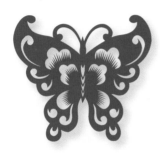

※ 扫描封底二维码，获取百余福原大剪纸图样。

剪纸常用工具和材料

剪纸是作者运用剪刀、刻刀等工具，在纸上进行剪、刻、镂空等艺术加工，使之达到造型目的，成为富有情趣的平面造型艺术品。

本书中的部分作品需要将图案放大后复印使用。下面介绍剪纸常用的工具和材料，包括剪刀、纸张、订书机等。

纸

在纸张的选择上，可以选择普通红纸或彩色 A4 纸等。如果作品需要装裱，推荐使用万年红宣纸，这种纸颜色持久，不易掉色。

订书机

把剪纸图案和剪纸用的纸装订在一起，然后沿着图案裁剪。也可以用固体胶或胶水粘贴固定。

复写纸 / 铅笔 / 橡皮

借助复写纸描画图案时，用铅笔和橡皮，可以重复使用同一张图案。

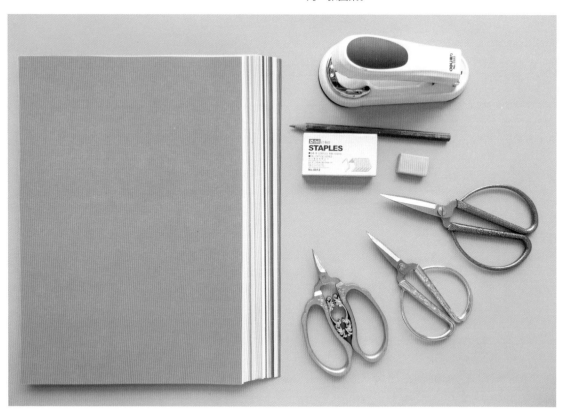

剪刀

本书中的剪纸都可用一把剪刀完成，也可用刻刀完成。注意选择刀尖较尖的剪刀。如果剪刀的刀刃过长，裁剪时会不灵活，选择时要尽量避免。儿童剪纸时最好使用安全剪刀。

专业剪纸艺人所用的剪刀大多是经过特殊打磨的，刃尖呈圆锥形，特别尖利。我们可以用磨石、粗细不同的砂纸自行打磨，也可以找专业的打磨师傅进行打磨，或直接购买打磨好的剪刀。

几乎每个剪纸艺人都有两到三把不同大小的剪刀（主要是刀刃的长度不一样）。刀刃短的剪刀方便用来剪锯齿纹等细小的地方，刀刃长的剪刀方便用来剪较长的线条和较大的作品。

蜡板 / 刻刀

初学者可用刻刀完成细小的地方。使用刻刀时，可以在蜡板上操作。蜡板软硬适中，有保护刻刀的作用。也可以在切割垫上进行。

常用的剪纸符号

中国剪纸历史悠久，其独特的艺术魅力和文化内涵，在世界艺术之林里独树一帜。中国剪纸的题材很广，涵盖花草、动物、人物、风景、民俗、吉祥寓意……具有丰富的文化内涵。

剪纸符号也叫剪纸元素，可以让单调的剪纸图案生动起来，具有很强的装饰性。那些看似复杂的剪纸图案，其实都是由简单的剪纸符号组合而成的。

剪纸常用的符号有圆点纹、逗号纹、水滴纹、月牙纹、锯齿纹、花瓣纹、波浪纹、鱼鳞纹、几何纹等，尤以锯齿纹、圆点纹和月牙纹最为常用。

1. 圆点纹

这是剪纸中常见的剪纸符号，常用于眼睛、花蕊、浪花的水珠等。剪圆孔时，先在中心空白处扎孔，然后向边沿剪，注意线条要流畅。

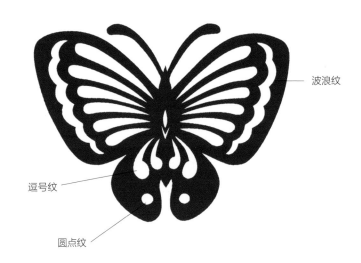

波浪纹

逗号纹

圆点纹

2. 水滴纹

水滴纹就是水滴的形状，多个水滴形状组成小花的图案。在剪纸中常常运用于眼睛，也经常用于花朵和动物的局部点缀。

3. 柳叶纹

形状像柳树的叶子，在剪纸中多用于表现花叶的纹路、眉毛、羽毛等。多个柳叶纹可以组合成花朵。剪时，从中间空白处下剪刀，自右向左剪，要求线条圆滑、简洁。

4. 月牙纹

月牙纹形似月牙，可长可短，可大可小，既可以独立使用又可按多种形式排列组合。月牙纹常用来表现人物或动物的眼睛和眉毛、动物脊背花纹等。月牙纹连续出现可以形成波浪纹和旋涡花纹，富有动感和生命力。

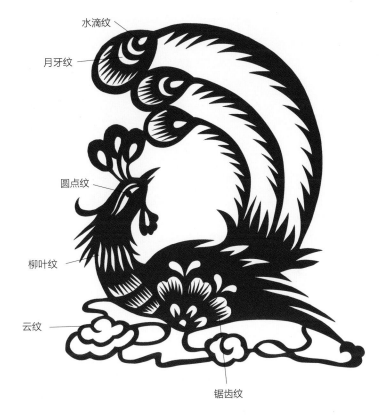

水滴纹

月牙纹

圆点纹

柳叶纹

云纹

锯齿纹

锯齿纹的剪法要点

5. 锯齿纹

锯齿纹也称"毛刺""毛毛"，民间称为"打毛刺"，适用于各类图案上的装饰，如动物的尾巴、花朵的花瓣、衣物的纹样等。锯齿纹可直可弯，可疏可密，锯齿间距可根据需要来变化。★注意：锯齿的长短、大小与剪刀的倾斜度和左右手移动的幅度有关。

◎剪锯齿纹的时候，可以先根据构思画出一条直线或弧线，然后再画出锯齿。

◎剪的时候，剪刀尖先沿画出的线条剪开，这叫"开边"。熟练后，可以不画图直接开边。

◎开边后，从右侧开始向左剪。剪的时候，剪刀向左前进，左手向后撤退，"动纸不动剪"。

6. 鱼鳞纹

顾名思义，鱼鳞纹用来表现鱼鳞。龙鳞、孔雀或鸟的羽毛也可以用鱼鳞纹来表现（如第64页《连年有余》）。

7. 几何纹

几何纹包括三角形、正方形、长方形、五边形、六边形、圆形、菱形、五角星等，常用来表示富有装饰性的花边、底纹图案、衣物纹样等。

剪纸图案的设计方法

剪纸作品具有独特的艺术性，阳剪（把造型的线条留下，其他部分剪去）的剪纸线线相连，阴剪（把造型的线条剪去，其他部分留下）的剪纸线线相断，由此产生了这种干剪不断、万剪不乱的结构。

初学剪纸时，可以从创作简单图案入手。可以根据主题，用一两种剪纸符号来进行创作，等熟练之后，再融入更多的元素。

例如，以"寿"为题材创作一幅剪纸。创作之前，先想想用什么图案或纹样。既然"寿"是主题，那么可以考虑使用寿字纹。除了寿字纹，还可以搭配其他表示长寿的元素。搭配桃子，寓意仙桃贺寿（第54页）；搭配蝙蝠（福），寓意福寿双全（第54页）。当然，也可以设计其他寓意长寿的作品，比如松鹤延年（第58页）、八仙贺寿（第80页），等等。

结合创作的主题确定使用的图案或纹样，这是最难的一步，也是创作一幅剪纸的第一步。接下来就是具体创作了。

1. 准备好纸张，确定好用哪种方式来进行表现。例如：用什么折剪方法呈现？用正方形纸，还是长方形纸？

2. 开始画图。画图的时候，我们可以按照自己脑海中的想法直接画图。设计图案时，注意设计合理的连接点，让各部分连接在一起，做到"线线相连"。同时，要在适当的位置添加合适的剪纸符号。

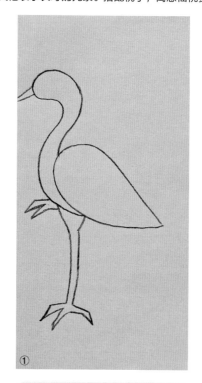

①

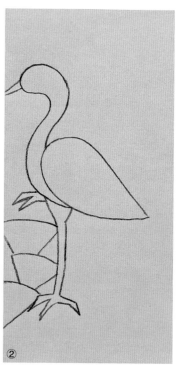

②

以松鹤延年为例：
①先画出仙鹤的大体形象。
②画松枝，要注意它的连接作用。

③草图画完之后，建议初学者用橡皮将连接的线条擦除干净。

④在适当的位置添加剪纸符号（这里在翅膀上添加了逗号纹，松枝上添加了锯齿纹，眼睛用了月牙纹）。

★注意：剪纸之前要先检查松枝和仙鹤以及纸的折叠边是否连接在一起。熟练之后，无须画图，胸中自有丘壑，直接动手剪。

③

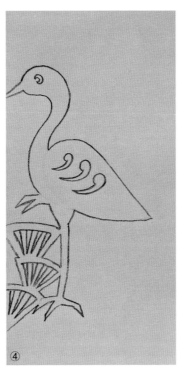

④

3. **开始剪纸。**根据个人习惯，沿着画图的线条剪纸，用剪刀和刻刀均可。如果同时剪多幅作品，可将数张纸折好，装订后开始剪。这时要按照由内向外、由小到大等顺序进行剪纸。

4. **打开剪纸，完成。**

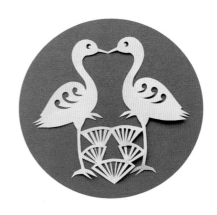

本书剪纸图案的用法

本书的作品附有剪纸图案，可以参照下面的方法完成剪纸。

下面以蝴蝶为例，介绍本书剪纸图案的用法。蝴蝶是对折剪纸，如果用的是三折法、四折法等，要先将彩纸按要求折叠好，再装订、剪切。

作品见第 28 页

1. 准备工具材料：打印好的图纸（也可自己画图）、彩纸、剪刀、订书机等。

2. 将彩纸对折，然后将图纸放在上边，注意对齐。

3. 装订。

★也可以将图纸粘贴在彩纸上。粘贴时，只在空白处涂抹胶水。

4. 先剪内侧的镂空部分。如图用刀尖尖锐的剪刀扎孔。★如果家中没有可以用来扎孔的剪刀，可以用刻刀完成内部的镂空图案。

5. 沿着线条剪。剪纸的时候，右手控制剪刀，左手转动纸张，沿线条一直剪到尾端。

6. 将剪刀返回起点，沿着另一侧线条再次剪到尾端。

7. 按照相同要领，继续剪其他的镂空图案。

8. 在对折线处剪几个豁口，然后剪锯齿纹。剪锯齿纹时先用剪刀扎孔。

9. 沿外线条剪。剪到拐弯处时，轻轻转动彩纸，继续沿外线条剪。

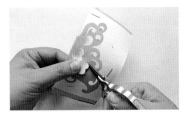

10. 将锯齿纹的外线条全部剪完。

11. 将毛刺上方多余的空白处剪成圆弧状。

12. 开始剪毛刺。按照图案，左一刀右一刀交叉着剪毛刺。左手要捏紧彩纸，右手控制剪刀，边剪边向左移动。左手也要根据右手的节奏向左移动。

★毛刺剪得稀疏些也没关系。

13. 毛刺剪完之后，继续剪触角。同样先剪内线条，找一个切入点，扎孔后沿着线条剪。

14. 剪到拐弯处时，转动纸张，继续剪。剪细线条时一定要细心。

15. 剪完所有需要用剪刀扎孔的地方之后，开始剪外轮廓。

16. 在剪纸的过程中，剪刀大多在纸张上方。但拐弯的时候，根据需要，剪刀可以在纸张的下方行进。

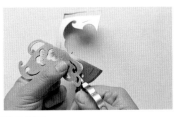

17. 左手捏紧纸张，并根据线条的方向，不断转动纸张。按照图案一直将整幅剪纸剪完。

18. 完成后，轻轻地揭开剪纸。一只翩翩起舞的蝴蝶就完成啦！

剪纸的基本折法

除了基本的对折之外，剪纸还有很多其他的折剪方法。合理折叠之后进行裁剪，打开时会有意想不到的惊喜。

下面介绍剪纸常用的折剪方法。

对折

正方形、长方形纸张均可，将两边对齐，将纸折成长方形。

连续对折

连续对折

1.长条形的纸，如图，将短边对折。

2.如图，再次对折。

3.如果纸够长，可继续对折。

三折法

三折法

1.正方形纸，先将纸对角折，折为三角形。

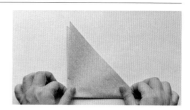

2.再次将纸对折。

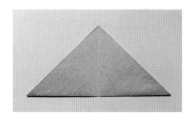

3.打开。

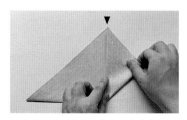

4.将右下角对准上面的角，向上折。

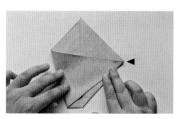

5.将左下角对齐右侧的角，向右折。

6.打开，观察。通过刚才的折叠，在纸的左侧出现了一个折叠点。

7.以底边的中心点为起点，将右侧边对准左侧的折叠点，向左折，如图所示。

8.翻面，如图所示折叠另一边。三折法完成。

四折法（两次对边折）

1.如图，先将正方形纸对边折，将纸折成长方形。

2.如图，将纸再次对折，将纸折成正方形。四折法（两次对边折）完成。

四折法

四折法（两次对角折）

1.如图，将正方形纸对角折，折为三角形。

2.如图，将纸再次对折。四折法（两次对角折）完成。

★两种四折法剪出的图案相同，请根据需要选择。

五折法（五角折）

1. 按照"三折法"折叠至步骤3，打开后将上角对齐底边的中心点，进行折叠，并将纸压出折痕。

2. 将左下角，对齐上边的中心点进行折叠。

3. 将纸打开，恢复到如图所示的状态。观察，在左侧找到刚折出的折叠点。

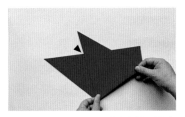

4. 从底边中心点折起，将右侧边对准左侧的折叠点进行折叠。

5. 将图中所示的两条边对齐进行折叠，以底边的中心点为起点，由右向左折。

6. 将左侧剩余的部分向后折。五折法完成。

五折法

六折法（六角折）

在三折法的基础上，继续对折。六折法完成。

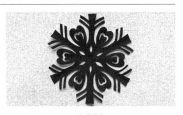

六折法

八折法

在四折法的基础上（两次对边折和两次对角折皆可），再将纸对折一次，折成直角三角形。八折法完成。

十六折法

在八折法的基础上，将纸再次对折。十六折法完成。

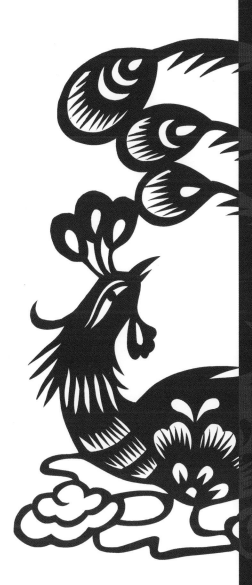

趣味剪纸

通过花鸟鱼虫、飞禽走兽、四时风物等耳熟能详的事物,掌握基本的剪纸技巧。

十二生肖

十二生肖是按照阴历划分的，是十二地支的形象化代表，即子（鼠）、丑（牛）、寅（虎）、卯（兔）、辰（龙）、巳（蛇）、午（马）、未（羊）、申（猴）、酉（鸡）、戌（狗）、亥（猪）。

难度：★
图案见第 109 页
制作方法：对折剪纸

鼠

在民间剪纸中，老鼠经常与葫芦、葡萄、石榴等多籽的植物组合成为吉祥图案，寓意多子多福。

牛

牛是勤劳、忠厚的象征，多用于生活题材的剪纸。

虎

老虎额头上的王字突显了王者风范，被称为"百兽之王"。老虎图案经常用在孩子的鞋帽上，用来祝福健康成长。

兔

兔也代表月亮，在民间剪纸中，玉兔抱月是常见的题材。

龙

龙象征出人头地，不同凡响。龙凤呈祥图案在唐代后广为流传，象征夫妻美满和合。

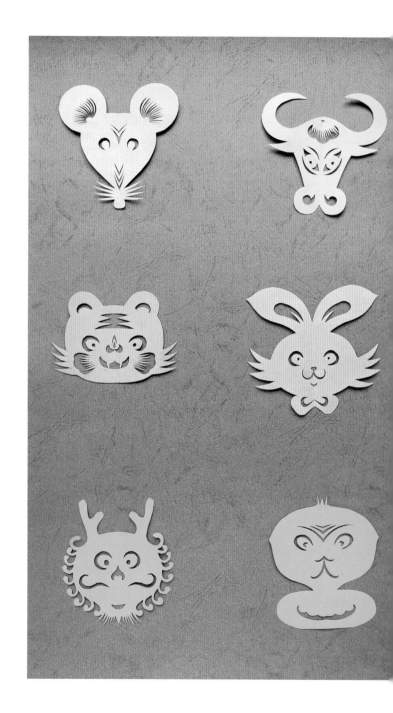

蛇

在古代神话中，伏羲和女娲都以半人半蛇的形象出现。蛇象征着旺盛生命力，民间有"蛇盘兔，必定富"的说法。

马

马在中华文化中有着重要地位，马到成功、龙马精神、马上封侯等，表现人们美好的愿望。

羊

羊音同"阳"，谐音"祥"，象征吉祥。民间有"三阳开泰"的传统剪纸。

猴

剪纸中，猴经常与马搭配，寓意"马上封侯"。除此之外，还有"猴吃桃"、"猴摘石榴"、"封侯挂印"等题材。

鸡

鸡与"吉"音近，常与牡丹组合，象征富贵大吉。

狗

狗的叫声"汪汪"，与"旺旺"同音，在民间有旺财的说法。

猪

猪与"足"谐音，代表富足。民间有"肥猪拱门"的传统剪纸题材。

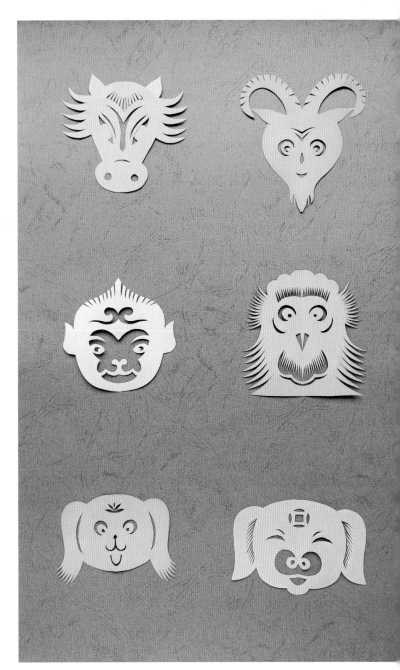

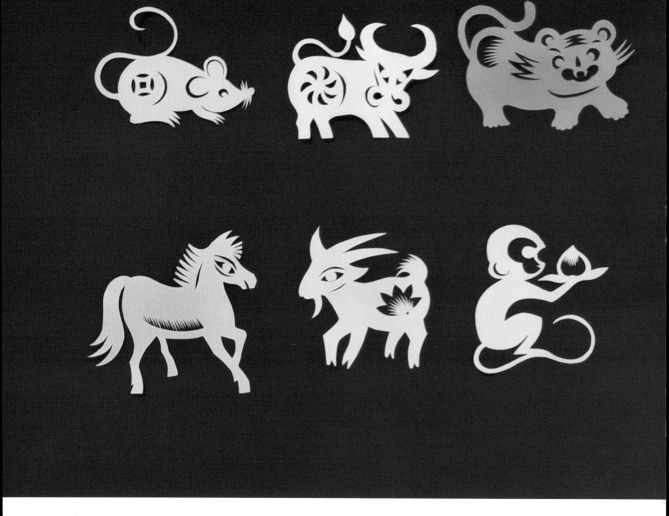

难度：★★
制作方法：图案直接放大使用

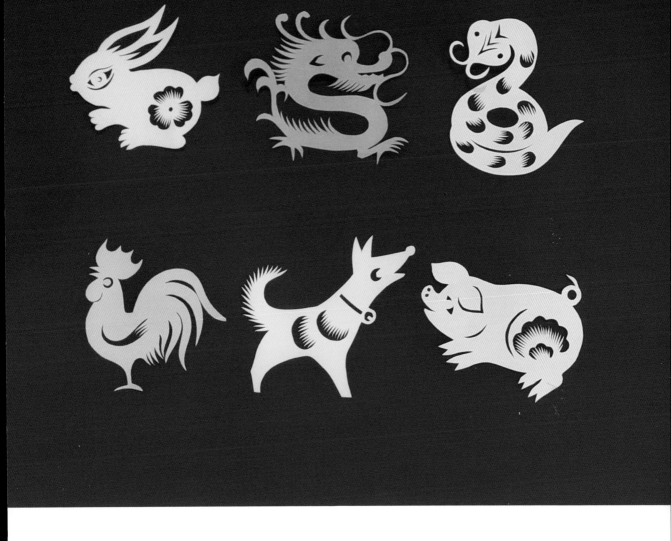

水母

水母早在亿万年前就存在了，是一种非常漂亮的水生动物，身体就像一把透明的伞。

难度：★
图案见第 110 页
制作方法：对折剪纸

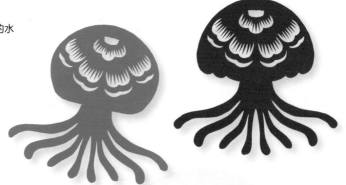

鲸鱼

鲸鱼是地球上最大的动物，利用头上的喷水孔来呼吸。中国古代把鲸鱼叫作"鲲"，用鲲鹏之志来形容远大的志向。

难度：★
图案见第 110 页
制作方法：对折剪纸

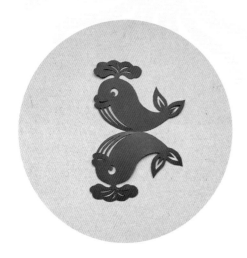

海豚

海豚有着温和友善、活泼好动的性格，受到世界各地人民的普遍喜爱。它们身体矫健而灵活，活动时主要依靠回声定位。

难度：★
图案见第 110 页
制作方法：对折剪纸

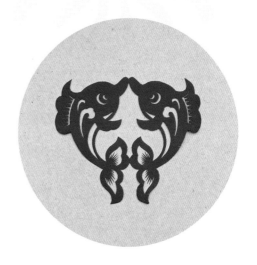

乌龟

乌龟是长寿的象征，一直被视为灵物和吉祥之物。

难度：★
图案见第 110 页
制作方法：直接裁剪（龟背花纹采用透剪法，详见第 61 页）

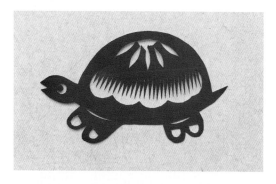

贝壳

贝壳是我国最早的实物货币，自古就是财富的象征，历来就有"家有贝，必富贵"的说法。

难度：★
图案见第 110 页
制作方法：对折剪纸

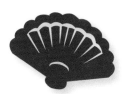

螃蟹

螃蟹是甲壳类动物，最令人瞩目的就是它的两只大钳子，还有八条腿。

难度：★
图案见第 110 页
制作方法：对折剪纸

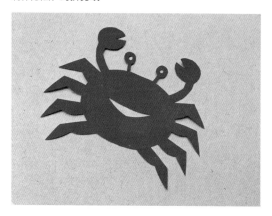

热带鱼

热带鱼是很漂亮的观赏鱼类，对水温要求较高，一般以 20~30℃为宜。

难度：★
图案见第 110 页
制作方法：对折剪纸

龙虾

龙虾外壳坚硬，头胸部粗大，腹部短小，最重的能达 5 千克以上。

难度：★
图案见第 110 页
制作方法：对折剪纸

蜗牛

蜗牛是世界上牙齿最多的动物，在针尖大小的嘴里足足有 26000 多颗牙齿。蜗牛由于身背房屋，所以也象征着"有房"。

难度：★　　图案见第 110 页
制作方法：直接裁剪

猫头鹰

猫头鹰大多是夜行性动物，白天隐匿于树丛岩穴。在古希腊，它是智慧女神雅典娜的象征。

难度：★
图案见第 110 页
制作方法：对折剪纸

松鼠

松鼠住在高高的大树上，喜欢吃杏仁、榛子和橡栗。它们在树上做窝、摘果实、喝露水。在晴朗的夏夜，可以听到松鼠在树上互相追逐的声音。

难度：★　　图案见第 110 页
制作方法：对折剪纸，打开剪掉一条尾巴

大熊猫

大熊猫是中国特有的动物，在地球上生存了至少 800 万年，被誉为"活化石"和"中国国宝"。

难度：★
图案见第 110 页
制作方法：对折剪纸

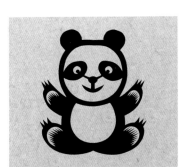

企鹅

企鹅有"海洋之舟"美称，大多生活在南半球。它像身穿燕尾服的绅士，走起路来一摇一摆，非常可爱。

难度：★
图案见第 110 页
制作方法：对折剪纸

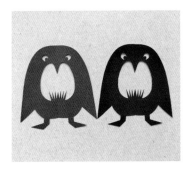

蝙蝠

蝙蝠的听觉异常发达，能在昏暗的环境中自由飞翔。蝙蝠的"蝠"与幸福的"福"同音，借喻福气、幸福，是民间剪纸中比较常见的题材。

难度：★
图案见第 111 页
制作方法：对折剪纸

"蝠"与"福"、"前"与"钱"谐音，孔即眼，意即福在眼前。

青蛙

夏天，总能在池塘边听到青蛙"呱呱呱"的叫声。在剪纸中，青蛙经常头顶南瓜，寓意"顶呱呱"。

难度：★★
图案见第 110 页
制作方法：对折剪纸

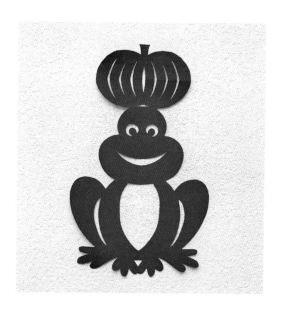

双鱼

图案由两条鲶鱼组成。"鲶"谐音"年"，两条鲶鱼即"年年"，"鱼"谐音"余"，寓意年年有余，生活富足。

难度：★
图案见第 111 页
制作方法：对折剪纸

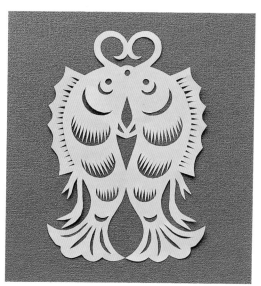

蝉

蝉又名知了，会鸣叫的是雄蝉，寓意"一鸣惊人"。在升学季，剪一只蝉祝考生"一鸣惊人"。

难度：★
图案见第 111 页
制作方法：对折剪纸

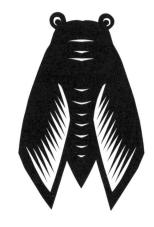

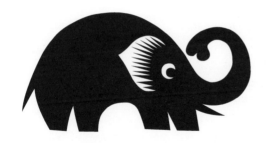

大象

大象的主要特征是长鼻子和大耳朵。象在中国是吉祥的象征，象与花瓶组合，寓意太平有象；象与万年青组合，寓意万象更新。

难度：★
图案见第 111 页
制作方法：直接裁剪

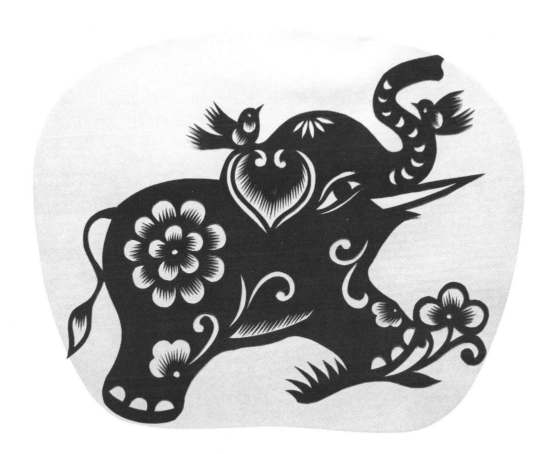

蝴蝶

在民间剪纸中，蝴蝶是爱情的象征，寓意幸福美满。同时蝴蝶和瓜蔓结合在一起，有瓜瓞绵绵、子孙繁荣的寓意。

难度：★
图案见第 112 页
制作方法：对折剪纸

孔雀

孔雀是一种吉祥鸟。古代官员的衣袍会绣上孔雀，官帽用雀翎装饰，因此孔雀也有"前程似锦"的含义。孔雀作为禽类之首，还有吉祥如意、白头偕老的寓意。

难度：★★
图案见第 111 页
制作方法：对折剪纸

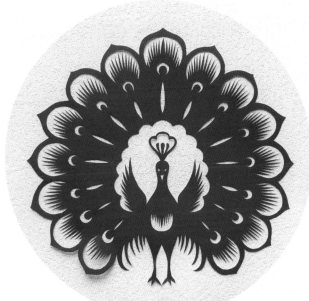

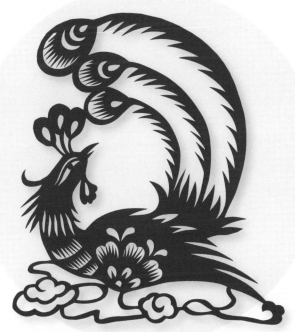

凤凰

凤凰本是两种鸟，凤为雄，凰为雌，后世逐渐并提为凤凰，赞为百鸟之王。凤凰多呈飞舞之态，仪态万千，华贵端庄。

难度：★★
图案见第 111 页
制作方法：直接裁剪

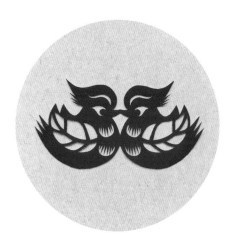

鸳鸯

鸳鸯经常出现在中国古代文学作品中，用来比喻男女之间的爱情，寓意夫妻和谐。曹植《释思赋》有言："乐鸳鸯之同池，羡比翼之共林。"

难度：★★
图案见第 111 页
制作方法：对折剪纸

天鹅

天鹅形态优雅，它还是高飞冠军，飞行高度可达 9 千米，能飞越世界最高山峰——珠穆朗玛峰。

难度：★
图案见第 112 页
制作方法：四折剪纸，也可用对剪法完成两只天鹅

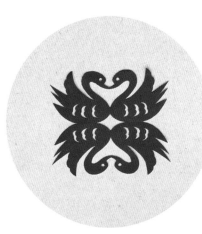

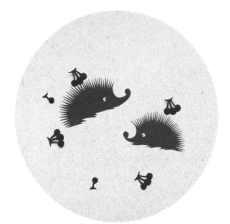

刺猬

民间传说中，刺猬是白仙，也就是财神爷，主要以昆虫、小果子为食。刺猬属于吉祥之物，能招财进宝。

难度：★
图案见第 112 页
制作方法：直接裁剪

牵牛花

花朵酷似喇叭，因此也称喇叭花。它还有个俗名叫"勤娘子"，顾名思义，是一种很勤劳的花，凌晨就盛放出一朵朵喇叭似的花。

难度：★★
图案见第 113 页
制作方法：对折剪纸

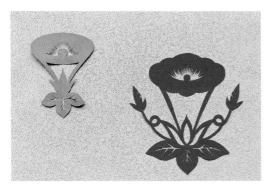

向日葵

向日葵在夏天开花，花朵能够随着太阳而移动，故此得名向日葵。

难度：★
图案见第 114 页
制作方法：直接裁剪

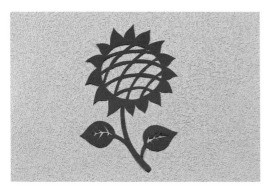

豆荚

豆荚是豆类的果实，经常用作菜肴。宋代陆游《秋思》有言："桑枝空后酷初熟，豆荚成时兔正肥。"

难度：★★
图案见第 113 页
制作方法：直接裁剪

苹果

苹果是人们最常食用的水果之一，苹果的"苹"与平安的"平"同音，在剪纸中有"平安"的寓意。

难度：★
图案见第 113 页
制作方法：对折剪纸

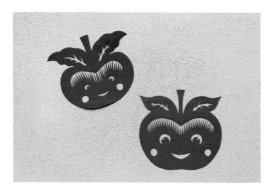

银杏叶

银杏树刚长出的叶子是嫩绿色的，秋天变成了金黄色，像一把把金灿灿的小扇子。

难度：★
图案见第 112 页
制作方法：对折剪纸

枫叶

枫叶的形状像手掌，初为绿色，秋季多变为红色或橙色。

难度：★
图案见第 112 页
制作方法：对折剪纸，也可用两刀剪

两刀剪枫叶

郁金香

郁金香是球根花卉，花朵艳丽，原产于土耳其，是重要的春季花卉，也可以入药。

难度：★
图案见第 112 页
制作方法：对折剪纸

橙子

橙子接近扁圆形，外表橙黄色，全身布满小疙瘩，皮很厚，像一件厚厚的铠甲。

难度：★
图案见第 113 页
制作方法：八折剪纸

菠萝

菠萝是著名的热带水果之一，营养丰富，维生素 C 含量很高。

难度：★
图案见第 113 页
制作方法：对折剪纸

白菜

白菜与"百财"谐音，在中国民间剪纸中，白菜有财富的象征。

难度：★
图案见第 113 页
制作方法：对折剪纸

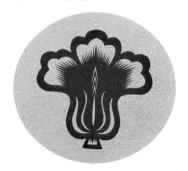

萝卜

萝卜是世界古老的栽培作物之一，萝卜的根可作蔬菜食用，叶子可蒸可做汤，根、种子、叶子等都可以入药。

难度：★
图案见第 113 页
制作方法：对折剪纸

玉米

成熟的玉米像一粒粒金豆似的整齐地排列着，是重要的粮食作物之一。

难度：★
图案见第 113 页
制作方法：对折剪纸

糖葫芦

糖葫芦又叫冰糖葫芦，是我国的传统小吃，在北方冬天最常见，吃起来酸甜可口。

难度：★
图案见第 113 页
制作方法：对折剪纸

棒棒糖

棒棒糖吃多了牙齿疼，棒棒糖剪纸不牙疼，多剪几个棒棒糖吧。

难度：★
图案见第 113 页
制作方法：对折剪纸

蛋糕

蛋糕最早起源于西方。在生日时，吃着美味的蛋糕，享受亲友给予的祝福吧。

难度：★
图案见第 113 页
制作方法：对折剪纸

伞

中国是世界上最早发明雨伞的国家，伞不仅可以挡雨，还可以遮阳。

难度：★
图案见第 113 页
制作方法：对折剪纸

连衣裙

连衣裙是女孩子非常喜欢的服饰，在各种款式
造型中被誉为"时尚皇后"。

难度：★★
图案见第 114 页
制作方法：对折剪纸

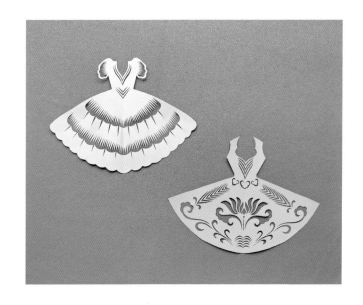

大衣

约 1730 年，欧洲上层社会出现男式大衣。西
式大衣约在 19 世纪中期传入中国。

难度：★
图案见第 114 页
制作方法：对折剪纸

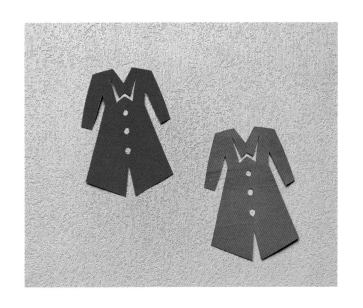

状元帽

古代科举考试中，殿试第一名称状元。剪一顶状元帽，祝莘莘学子金榜题名。

难度：★
图案见第 114 页
制作方法：对折剪纸

奖杯

由于奖杯多为杯状，因此而得名。奖杯是对在某些领域有杰出表现的人物和单位所颁发的一种奖励物品。

难度：★
图案见第 114 页
制作方法：对折剪两个图案，摆放在一起

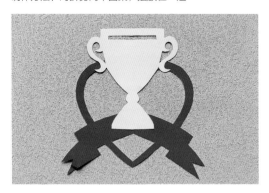

乒乓球拍

乒乓球被称为中国的"国球"，是一种在世界范围内流行的球类体育运动。因打球时发出"ping pang"的声音而得名。

难度：★
图案见第 114 页
制作方法：对折剪纸

羽毛球

羽毛球由羽毛和软木制作而成，是一种小型的球类运动项目。1875 年，羽毛球运动正式出现于人们的视野中。

难度：★
图案见第 114 页
制作方法：对折剪纸

汽车

汽车是由动力驱动，具有 4 个或 4 个以上车轮的非轨道承载的车辆，是最常见的地面交通工具之一。

难度：★
图案见第 114 页
制作方法：对折剪纸

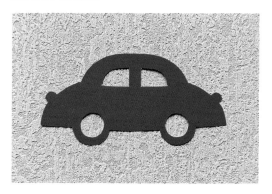

飞机

飞机，是 20 世纪初最重要的发明之一，由美国人莱特兄弟发明。

难度：★
图案见第 114 页
制作方法：对折剪纸

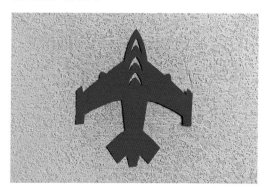

帆船

帆船是一种古老的水上交通工具，已有 5000 多年的历史。帆船主要是靠船帆借助风力航行。

难度：★
图案见第 114 页
制作方法：直接裁剪

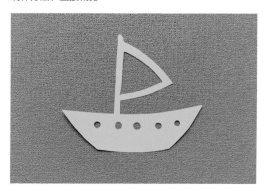

火箭

火箭可以在大气层内飞行，也可以在大气层外飞行，是实现航天飞行的运载工具。

难度：★
图案见第 114 页
制作方法：对折剪纸

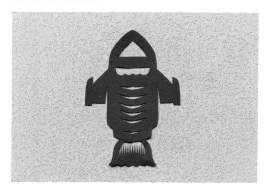

热气球

热气球的上半部是大气球状，下半部是吊篮。可用于航空体育、摄影、旅游等。

难度：★
图案见第 115 页
制作方法：对折剪纸

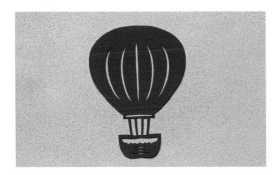

爆竹

爆竹已有 2000 多年的历史了，在节日或喜庆日燃放，反映了劳动人民渴求安泰的美好愿望。

难度：★
图案见第 115 页
制作方法：可用对折剪纸完成，也可用特殊折剪技法

巧剪爆竹

花瓶

我国古代将花瓶视为平安的象征，在家里堂屋摆放四个花瓶被称为"四平八稳"。花瓶是有口的，还寓意着财源广进，同时喻指着能够积纳财气。

难度：★
图案见第 115 页
制作方法：对折剪纸

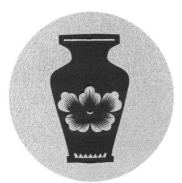

风筝

风筝发明于春秋战国时期，距今已有 2000 多年的历史。相传墨子以木头制成木鸟，研制三年而成，是人类最早的风筝起源。

难度：★
图案见第 115 页
制作方法：对折剪纸

雪花

雪花是空气中的水蒸气遇冷凝结成的，结构随温度而变化。
雪花形状极多，多呈六角形，很适合用六折剪纸的方法来
剪。俗话说："瑞雪兆丰年。"

难度：★
图案见第 115 页
制作方法：右图为八折剪纸，其他为六折剪纸

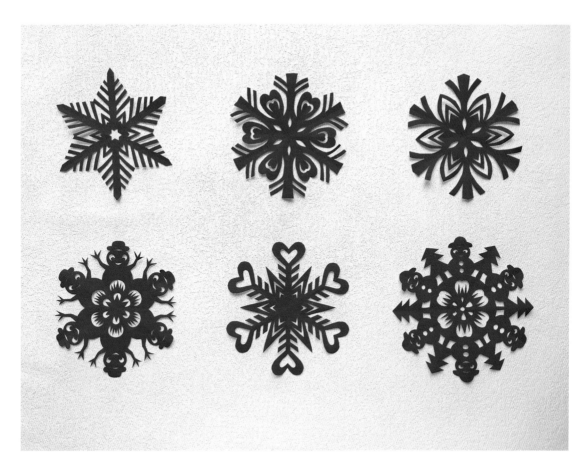

五瓣花

这里所说的五瓣花是用五折剪纸的方法剪出的一种图案，从简单的五角星到繁复的花朵都可以用五折法进行折剪。

难度：★
图案见第 115 页
制作方法：五折剪纸

绣球

绣球在古代是一种兵器，用于打仗和狩猎，后来慢慢地演化成了今天抛绣球的说法，象征男女之间的美好爱情。

难度：★
图案见第 115 页
制作方法：五折剪纸

花灯

花灯是中国汉族传统的民俗工艺品，兼具生活与艺术特色，多用于为佳节增光添彩，增加喜庆气氛。

难度：★
图案见第 116 页
制作方法：对折剪纸

灯笼

灯笼是一种照明的笼状灯具，是一种古老的民间工艺品。在春节和元宵节，人们喜欢挂起象征团圆的红灯笼，来烘托喜庆的气氛。

难度：★★
图案见第 116 页
制作方法：右图为对折剪纸；
　　　　　△为连续对折；
　　　　　▲为特殊折剪方法

巧剪灯笼

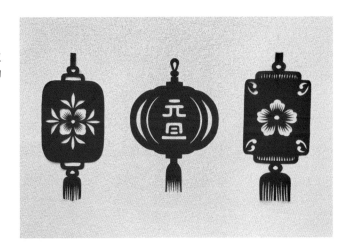

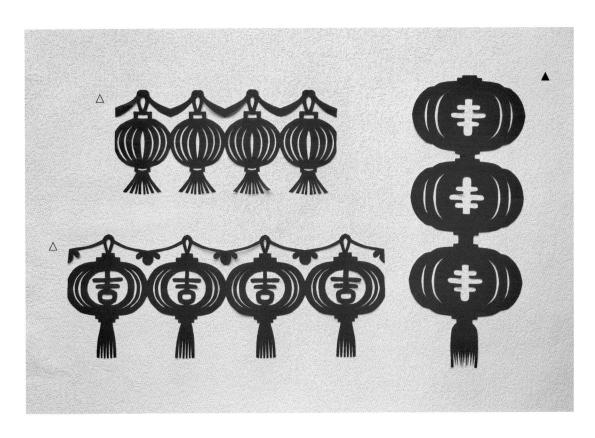

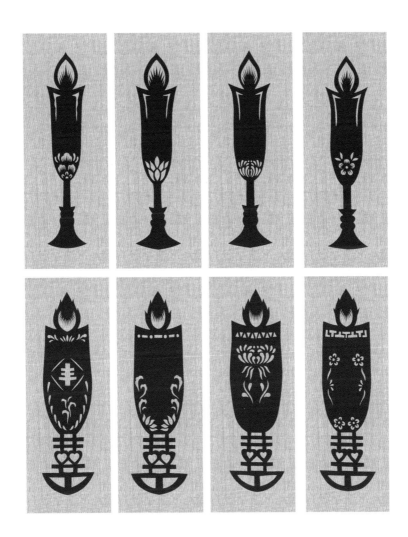

蜡烛

蜡烛燃烧自己，照亮别人，象征无私奉献、勇于牺牲。
结婚时两支蜡烛同时点燃，象征两位新人同时开启
新生活，两支蜡烛一起燃尽寓意两个人白头偕老。

难度：★★
图案见第 117 页
制作方法：对折剪纸，部分直接裁剪

春节

百节年为首。春节是中华民族最隆重的传统佳节，集拜神祭祖、祈福辟邪、亲朋团圆、欢庆娱乐于一体。春节的庆祝活动极为丰富，有放鞭炮、逛庙会、贴春联、贴窗花、拜新年、舞狮等。

难度：★★
图案见第 116 页、117 页
制作方法：除特殊说明外，▲为直接裁剪（图案放大至 200% 使用），其他均为对折剪纸

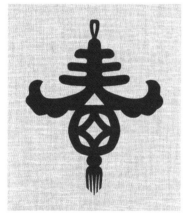

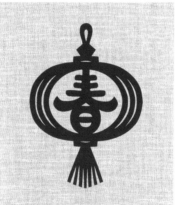

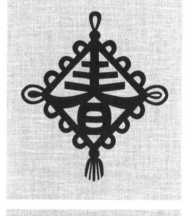

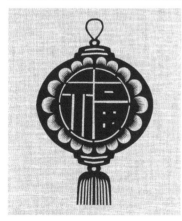

①福袋

②金元宝

③、④八方来财（先用十六折法剪外部图案，打开成八折状态剪内部图案）

⑤虎虎生威

⑥牛气冲天

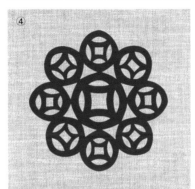

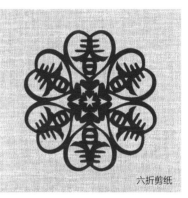

六折剪纸

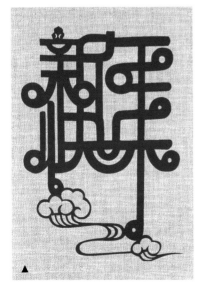

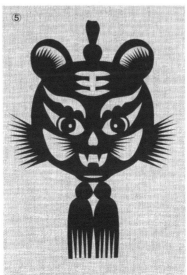

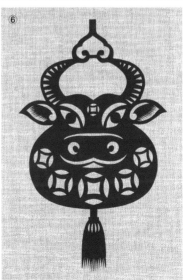

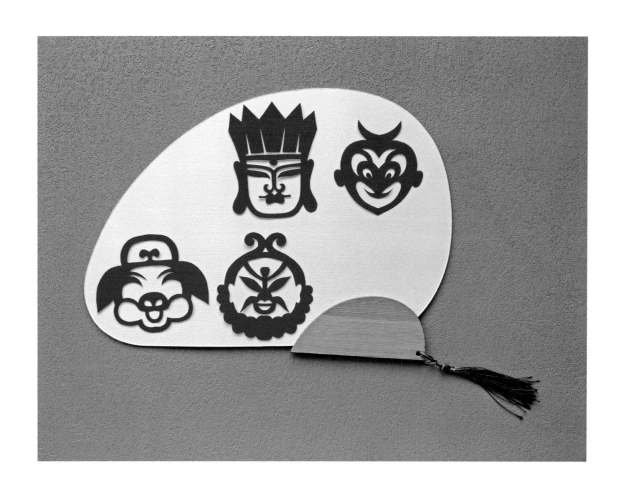

唐僧师徒

《西游记》是中国古代第一部浪漫主义章回体长篇神魔小说，作者是明代吴承恩。主人公为唐僧、孙悟空、猪八戒、沙悟净等师徒四人，与《三国演义》《水浒传》《红楼梦》并称为中国古典四大名著。

难度：★★
图案见第 118 页
制作方法：对折剪纸

吉祥剪纸

中国剪纸的题材很广，其中具有吉祥寓意的剪纸占了很重要的一部分，它寄托了人们的各种美好心愿，比如对婚姻美满、健康长寿、多子多福的向往，等等。

铜钱纹

铜钱纹外圆内方，形似圆形方孔钱，故名铜钱纹。由于铜钱纹象征招财进宝、大富大贵，常被用于建筑雕刻、玉器、剪纸、服饰等的修饰。钱在古时被称"泉"，"泉"与"全"同音，因此两枚铜钱组合在一起就称"双全"，十枚铜钱称"十全"。

难度：★
图案见第 118 页
制作方法：除特别说明外，
　　　　　均为八折剪纸

巧剪双钱纹和钱串

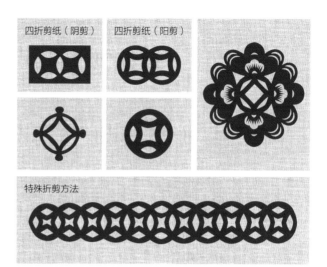

四折剪纸（阴剪）　四折剪纸（阳剪）

特殊折剪方法

如意纹

如意纹又名"如意云纹"、"如意云头纹"，造型上以如意头、灵芝为来源，形成了独特的云朵形状。如意纹与瓶、戟、磬、牡丹等组成中国民间广为应用的"平安如意"、"吉庆如意"等吉祥图案。

难度：★
图案见第 119 页
制作方法：对折剪纸

46

盘长

盘长是佛教八宝中的第八件，俗称"八吉"。盘长代表了绵延不断，在民间代表对家族兴旺、子孙延续、富贵吉祥世代相传的美好祈愿。我们熟悉的中国结，正是盘长纹的演化。盘长纹样应用极广，有四合盘长、万代盘长、方胜盘长等各种变化。

难度：★★

图案见第 118 页

制作方法：①、②为四折法
　　　　　③为五折法
　　　　　④为六折法
　　　　　⑤、⑥为八折法

盘长巧变中国结

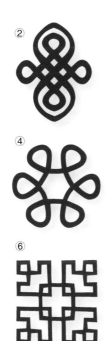

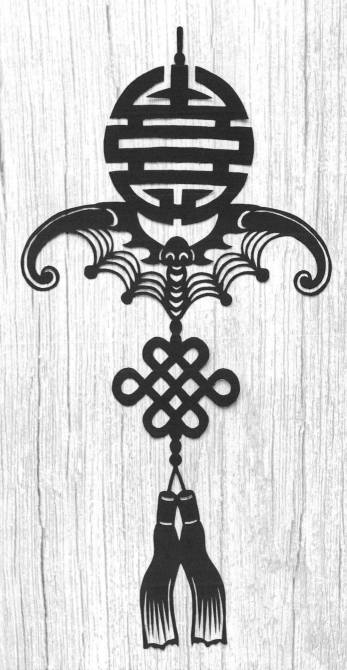

蝙蝠与寿字组合，寓意福寿，再搭配盘长象征连绵长久不断，寓意千秋万代、幸福绵长。

万字纹

"卍"是一个符号，读音为万，是佛教相传的吉祥标志，来自梵文。由于四端向外延伸，互相连接，寓意生生不息，富贵不断。

难度：★★
图案见第 119 页
制作方法：直接裁剪

巧剪万字纹

回字纹

回字纹因为其形似汉字中的"回"字而得名，外形方正平整、连续不断，表达了源远流长、生生不息、止于至善的中华优秀传统文化精髓。

难度：★
图案见第 119 页
制作方法：直接裁剪

云纹

云纹是中国传统吉祥图案，在服饰上运用较多，象征着高升和如意，应用非常广泛。在铜辊雕刻年代，云纹是由带麻点的云纹钉敲打出来的，故此名沿用下来。

难度：★
图案见第 120 页
制作方法：直接裁剪

水纹

水纹，指水的波纹，或水波状的花纹图案。水纹经常和水生动植物或神仙、龙凤等传说中的人物组合出现。

难度：★★
图案见第 120 页
制作方法：直接裁剪

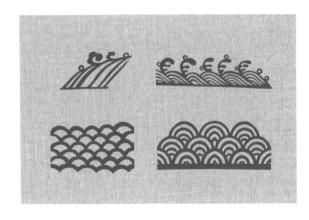

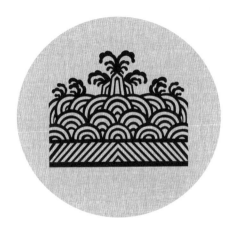

海水江崖

海水江崖纹俗称"江牙海水""海水江牙"，是古时候常饰于龙袍、官服下摆的一种吉祥纹样。图案的下方是水脚，水脚之上有波涛翻滚的水浪，水中立一山石，并有祥云点缀。它寓意福山寿海，也带有一统江山的含意。

难度：★★
图案见第 120 页
制作方法：对折剪纸

寿字纹

寿字纹主要有以圆为外轮廓的团寿字纹和形态偏长的篆体长寿字纹。在剪纸中常把寿字剪得长长的，寓意长寿；剪寿字的时候不加边框，寓意长寿无边。

难度：★★
图案见第 121 页
制作方法：四折剪纸

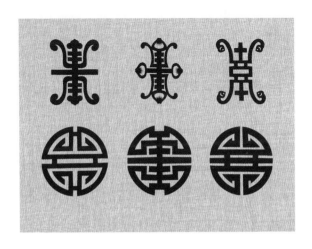

双喜

关于双喜字的来历有一个故事。相传宋代王安石赴京赶考时遇马员外招婿，张贴对联"走马灯，灯走马，灯熄马停步"以征下联。殿试那日，正巧皇上出题："飞虎旗，旗飞虎，旗卷虎藏身。"王安石想起马员外招婿征联，遂对此联，甚得圣心。王安石殿试后即赶往马员外家对出下联，于是马员外把女儿许配给他。洞房花烛那日，喜报传来金榜题名，王安石大喜过望，提笔写下大大的"囍"字，贴在房内。结婚时贴双喜字的习俗从此流传下来。

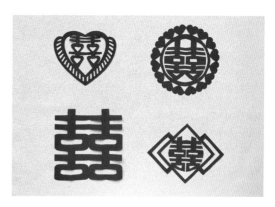

三刀剪双喜

难度：★★
图案见第 121 页
制作方法：对折剪纸

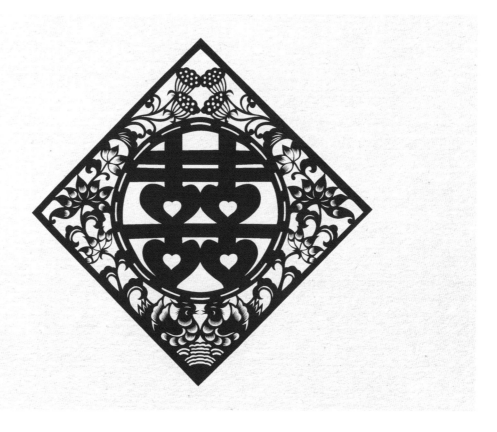

团富

图中为团富，即将富字变成一个圆圆的字。不仅富字可以变成圆形字，卍、寿等都可以。

难度：★★
图案见第 121 页
制作方法：对折剪纸

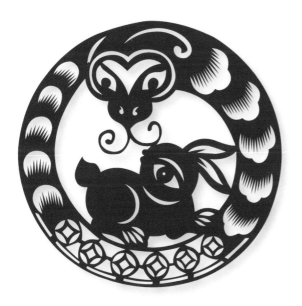

蛇盘兔

"蛇盘兔"是百姓喜闻乐见的剪纸纹样。蛇象征着旺盛生命力，民间有"蛇盘兔，必定富"的说法。

难度：★★★
图案见第 122 页
制作方法：直接裁剪

三鱼争月

三鱼争月是民间年画惯用题材。三条鲤鱼共用一个鱼头，争相跃出水面，去争夺天上的明月。"月"音同"跃"，看似"三鱼争月"，实为"三鱼争跃"。"鱼跃龙门，过而为龙"，寓意争着跃过龙门，争取美好的生活。

难度：★★
图案见第 121 页
制作方法：六折剪纸

喜鹊登梅

喜鹊是报喜鸟，喜鹊登梅是中国传统吉祥图案，也称喜上眉梢。眉与梅同音，喜上眉梢描述人逢喜事、神采奕奕的样子。古代的铜镜、织锦、书画等有很多喜鹊题材，是中国民间喜闻乐见的吉祥图案。

难度：★★★
图案见第 121 页
制作方法：对折剪纸；主图为八折剪纸，角图为对折剪纸

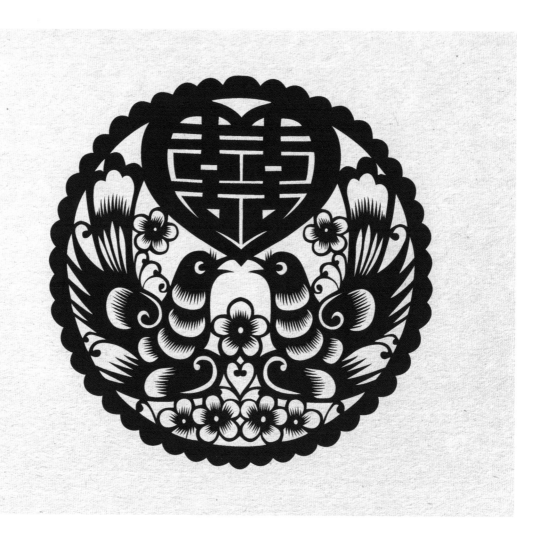

仙桃贺寿

桃子和寿字纹组合，寓意仙桃贺寿。在剪纸时，外面的桃子用八折剪纸，然后打开成四折状态，剪中间的寿字纹。

难度：★★
图案见第 122 页
制作方法：用八折法剪外面的仙桃，然后打开成四折状态，剪里面的圆寿

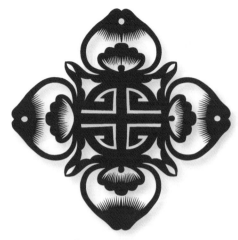

福寿双全

因"蝙蝠"的"蝠"谐音"福"，常和寿字纹或象征长寿的桃子组合成"福寿双全"。

难度：★★
图案见第 122 页
制作方法：对折剪纸

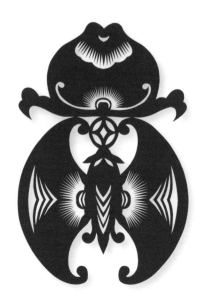

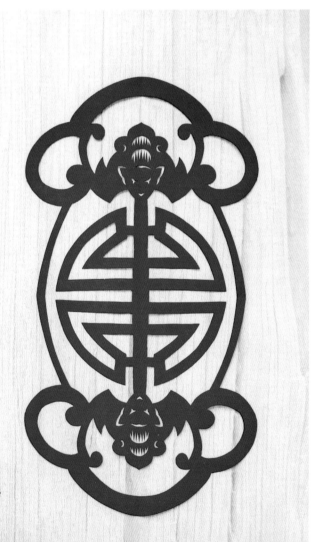

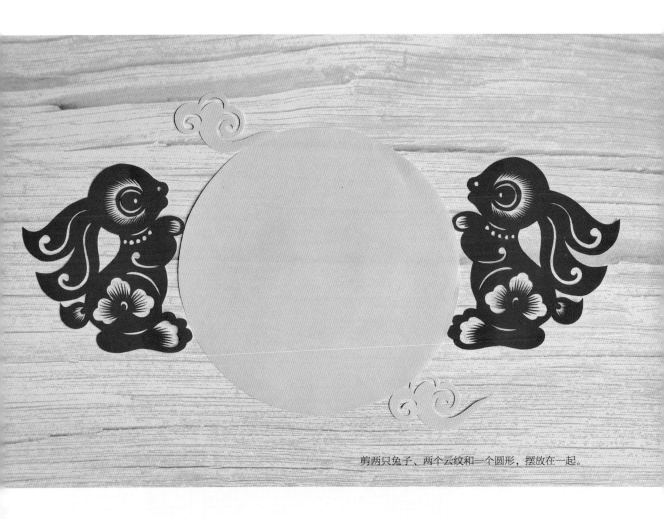

剪两只兔子、两个云纹和一个圆形，摆放在一起。

圆形的剪法

玉兔抱月

中秋望月，常会联想到月宫中的嫦娥抱着的玉兔。传说中的玉兔，主要负责在广寒宫捣药。玉兔抱月剪纸经常用在中秋节和兔年春节。

难度：★★
图案见第 122 页
制作方法：直接裁剪

富贵大吉

牡丹国色天香，有富贵吉祥的寓意，是繁荣兴旺的象征。
鸡谐音"吉"，寓意大吉大利，生活吉祥如意。

难度：★★★
图案见第 122 页
制作方法：八折剪纸

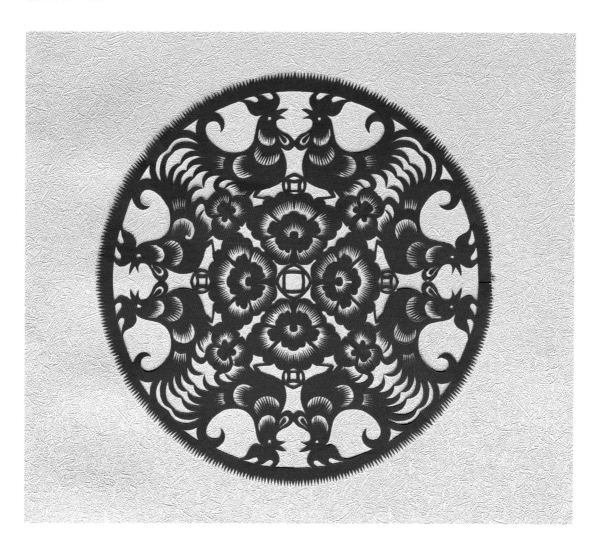

福寿三多

佛手表示"多福"，寿桃彰显"长寿"，石榴
代指"多子"，这种三果纹称作"福寿三多纹"。

难度：★★
图案见第 123 页
制作方法：直接裁剪

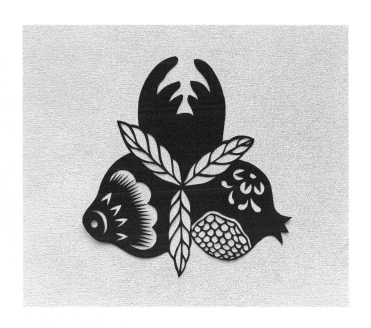

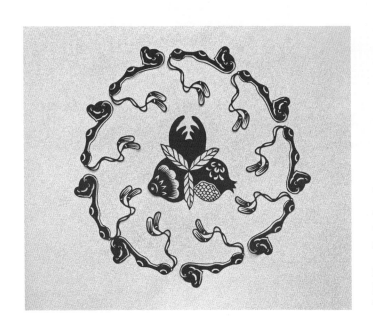

三多九如

佛手、寿桃、石榴组合在一起，寓意福寿三多。
它的外围是九柄如意，作品寓意福寿三多、事
事如意。

难度：★★★
图案见第 123 页
制作方法：直接裁剪

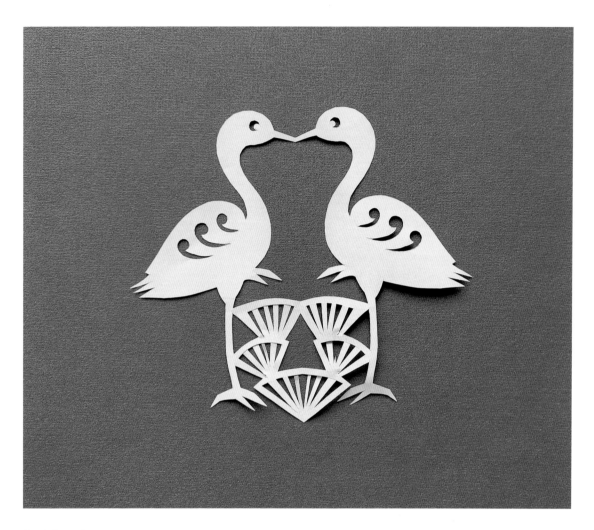

松鹤延年

松鹤延年是中国常用的表示吉祥的话。松是百木之长，长青不朽，是长寿和有志有节的象征。鹤为长寿之鸟，也是高洁、清雅的象征。

难度：★★
图案见第 123 页
制作方法：对折剪纸

芝仙福寿

灵芝为菌类植物，生于枯木之上，古代称芝为仙草，故称芝仙。灵芝与寿字、蝙蝠组合在一起，意即"芝仙祝寿、福寿绵长"。

难度：★★★
图案见第 123 页
制作方法：对折剪纸

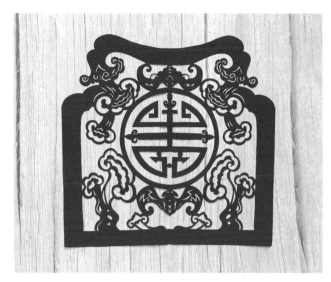

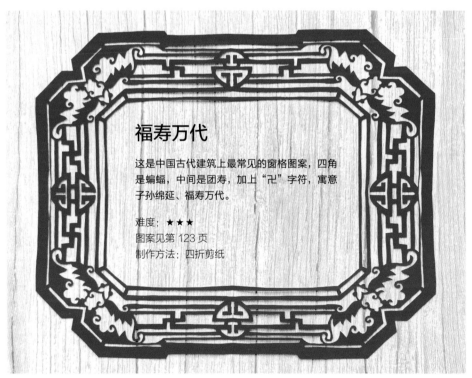

福寿万代

这是中国古代建筑上最常见的窗格图案，四角是蝙蝠，中间是团寿，加上"卍"字符，寓意子孙绵延、福寿万代。

难度：★★★
图案见第 123 页
制作方法：四折剪纸

三阳开泰

"阳"与"羊"同音，羊即为阳。正月既是立春，又逢新年。
冬去春来，万物复苏，故三阳开泰便成为新年开始时互相
祝福的吉利之辞。

难度：★ ★ ★
图案见第 123 页
制作方法：主图为六折剪纸，角图为对折剪纸

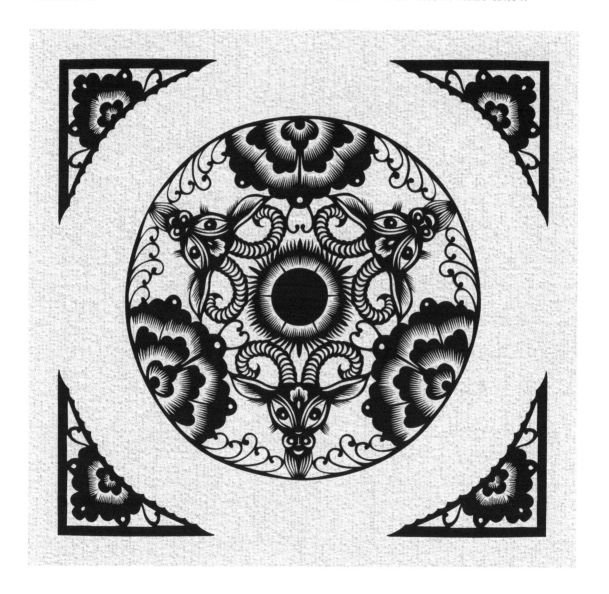

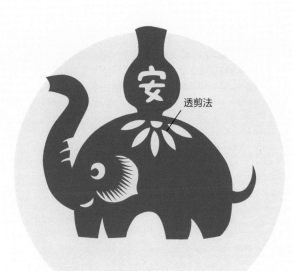

透剪法

太平有象

在象的背上放一宝瓶，宝瓶的"瓶"字与太平的"平"字同音，这样"大象宝瓶"就成为寓意太平有象、安居乐业的吉祥图案。

难度：★★
图案见第 124 页
制作方法：直接裁剪

透剪法

万象更新

万年青四季常青，被当作生命力的象征，寓意吉祥。万年青和大象组合在一起，寓意新年伊始、万象更新。

难度：★★★
图案见第 124 页
制作方法：直接裁剪

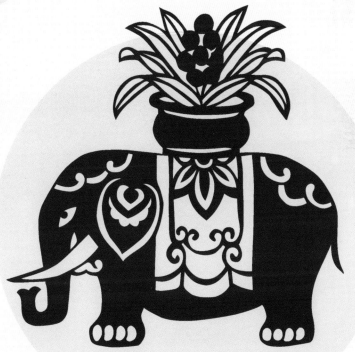

榴开百子

石榴多子，自然会使人联想到多子多福、人丁兴旺的朴素愿望，因此中国传统文化中视石榴为吉祥物，民间婚嫁之时，常置于新房案头。

难度：★★★
图案见第 124 页
制作方法：主图为八折剪纸，角图为对折剪纸

蝶扑瓜

蝴蝶扑瓜瓜，儿女满家家。蝴蝶象征爱情，瓜内多
籽寓意多子多福。蝶扑瓜是民间剪纸的传统题材，
寓意爱情美满、多子多福。

难度：★★★
图案见第 124 页
制作方法：直接裁剪

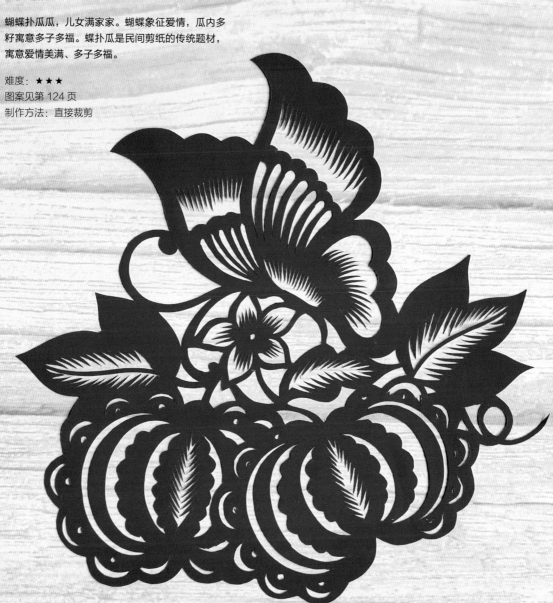

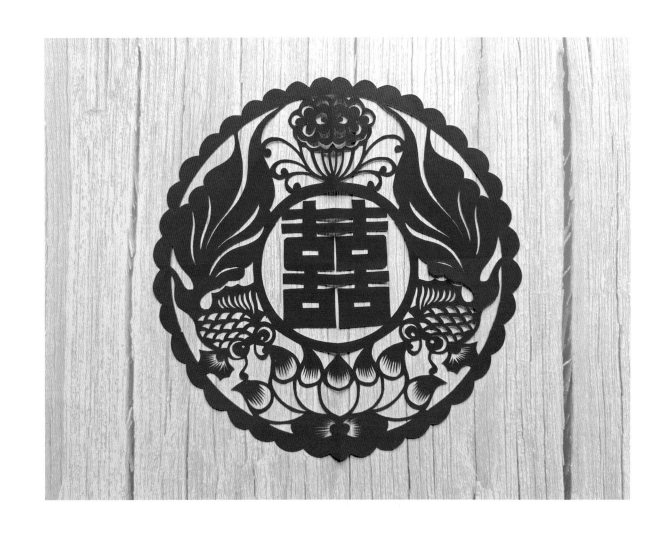

连年有余

连年有余是由莲花和鲤鱼组成的传统吉祥图案，莲
谐音"连"，鱼谐音"余"，用以祝颂富裕。

难度：★★★
图案见第 125 页
制作方法：对折剪纸

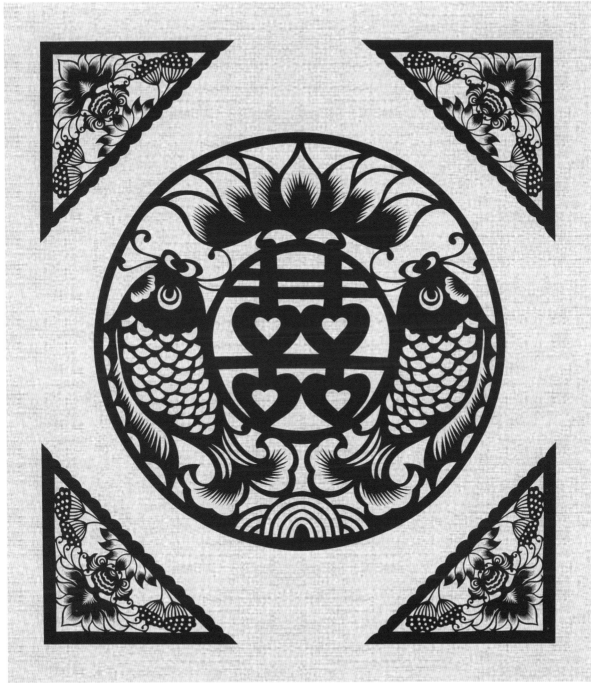

喜从天降

古人认为蜘蛛是可以预兆吉祥的虫子，老人们叫它"喜虫"。民间也有关于蜘蛛的谚语："早报喜，晚报财。"蜘蛛从蛛网上掉下来，寓意"喜从天降"。

难度：★★
图案见第 126 页
制作方法：对折剪纸

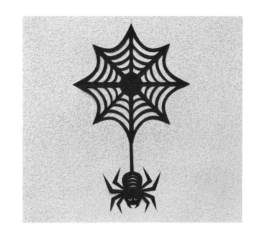

并蒂富贵

并蒂是指两朵花并排长在同一个花茎上，比喻夫妇恩爱。牡丹寓意富贵，两朵牡丹长在同一个花茎上寓意夫妇恩爱、富贵长久。

难度：★★★
图案见第 126 页
制作方法：用对折法剪好两朵牡丹花，打开后剪茎和叶

风调雨顺

图中所示的是四大天王的法器，代表风调雨顺。南方增长天王代表风，持剑护持南赡部洲；东方持国天王代表调，持琵琶护持东胜神洲；北方多闻天王代表雨，持伞；西方广目天王代表顺，持蛇或赤龙护持西牛贺洲。

难度：★★★
图案见第 126 页
制作方法：直接裁剪

万事如意

万事如意是中国传统吉祥图案，是古今广为流传的一句吉祥用语，图案中柿子谐音"事"，寓意事事如意遂心。

难度：★★★

图案见第 127 页

制作方法：右图对折剪纸，下图直接裁剪

连登如意

这是我国传统的吉祥图案，由莲花灯和如意组成，莲音同"连"，灯音同"登"。连登如意寓意考取功名、吉祥如意。

难度：★★
图案见第 126 页
制作方法：对折剪好后打开，剪掉一个如意柄

必定如意

必定如意是中国传统吉祥纹样，图案中有一支笔、一柄如意和一个银锭，以其谐音暗喻"必定如意"。

难度：★★★
图案见第 127 页
制作方法：直接裁剪

四艺如意

四艺，通常指中国文人所推崇和要掌握的四门艺术，即琴、棋、书、画，又称为"文人四艺"，或"秀才四艺"。四艺和如意纹样组合在一起，即为四艺如意。

难度：★★★
图案见第 128 页
制作方法：直接裁剪

八宝庆寿

八宝又称八吉祥、八瑞相，为宝瓶、宝伞、双鱼、莲花、法螺、盘长、白盖、法轮，是佛教中八种表示吉庆祥瑞之物，寺院及绘画作品中，多以此八种图案为纹饰，以象征吉祥、幸福、圆满。中间加上寿字（团寿），寓意八宝庆寿。

难度：★★
图案见第 131 页
制作方法：对折剪纸

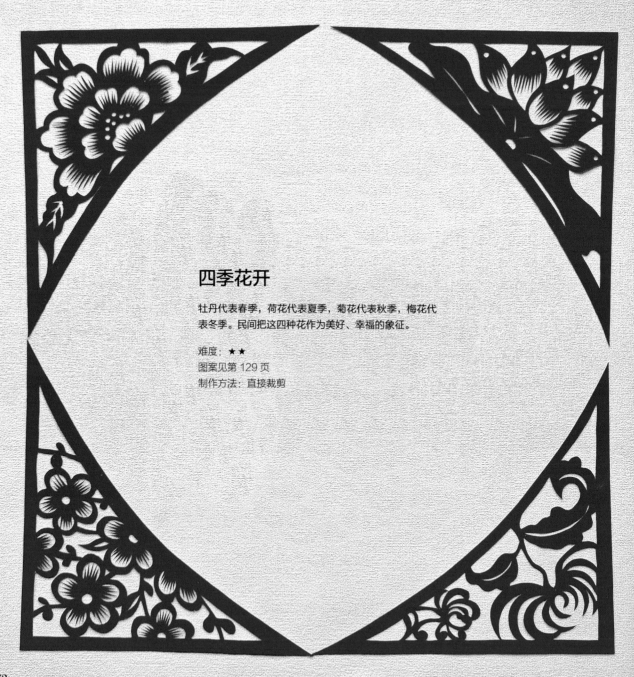

四季花开

牡丹代表春季，荷花代表夏季，菊花代表秋季，梅花代表冬季。民间把这四种花作为美好、幸福的象征。

难度：★★
图案见第 129 页
制作方法：直接裁剪

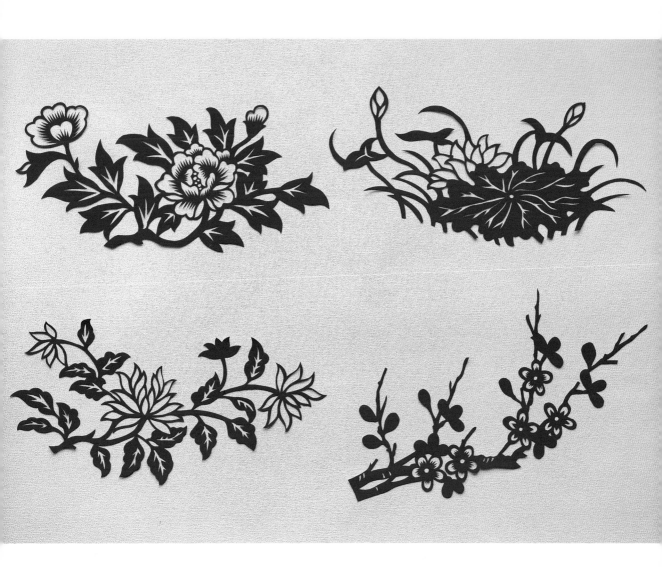

平安如意

平安如意是中国传统吉祥图案之一。一般以花瓶、如意组成，有的也加入珊瑚。"瓶"和"平"同音，如意插于花瓶中，寓意平安如意。

难度：★★★
图案见第 127 页
制作方法：对折剪纸 + 直接裁剪

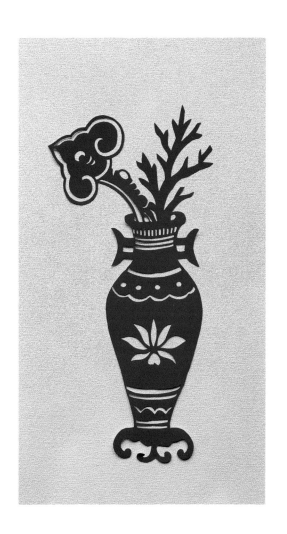

平升三级

平升三级是指一个人官运亨通，连升三级。平升三级是清代常见图案，一般是在一个花瓶内插三支短戟，"瓶"与"平"、"戟"与"级"谐音，以此寓意。

难度：★★★
图案见第 127 页
制作方法：对折剪纸 + 直接裁剪

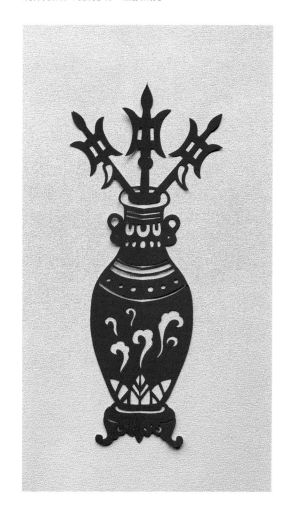

瓶上摆一磬，瓶中插三支短戟，
"瓶"与"平"、"磬"与"庆"
同音，寓意连升三级、平安喜庆。

二甲传胪

二甲传胪是中国民间吉祥纹样，图案的主体是两只螃蟹，螃蟹的螯钳住芦苇，"芦"与"胪"同音，有金榜题名的美好祝愿。明代称会试第一名为会元，二三甲第一名为传胪。

难度：★★★
图案见第 129 页
制作方法：直接裁剪

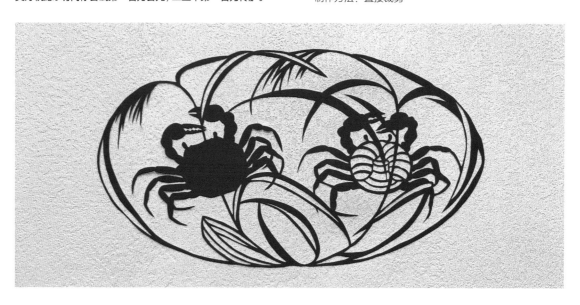

鹿鹤同春

"鹿鹤同春"又名"六合同春"，寓意天下皆春，万物欣欣向荣。民间运用谐音的手法，以"鹿"取"陆（六）"之音，"鹤"取"合"之音。取花卉、松树、椿树等寓春。这些形象，组合起来构成"六合同春"吉祥图案。

难度：★★
图案见第 125 页
制作方法：直接裁剪

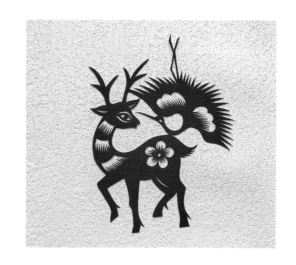

连中三元

"连中三元"本意是指古人在科举考试中，在乡试、会试、殿试三次考试中均考得第一名。乡试第一名称为"解元"；会试第一名称为"会元"；殿试第一名称为"状元"。

难度：★★★
图案见第 132 页
制作方法：对折剪纸

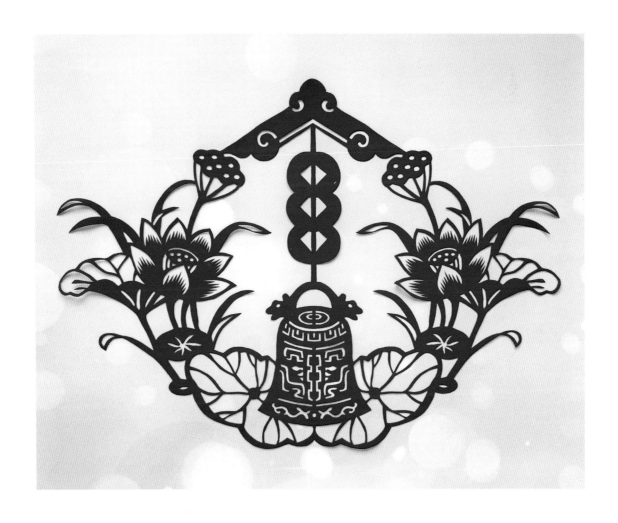

吉祥结

吉祥结又称中国结。结与"吉"谐音，绳结也就成为中国传统文化的一部分，并流传至今。

难度：★★
图案见第 132 页
制作方法：八折剪纸

吉祥八果

中国传统文化中有代表性的八种吉祥果，蕴含如意、长寿、平安、福旺、多子、福禄、喜庆、美满等多种内容，表达了人们期盼幸福生活的美好心愿。

难度：★
图案见第 133 页
制作方法：对折剪纸

柿子

"柿"谐音"事"，柿子跟如意结合一起，寓意事事如意。

桃子

桃子亦称寿桃，寓意长寿。

苹果

"苹"谐音"平"，寓意平安。

佛手

"佛"谐音"福"，寓意幸福。

石榴

石榴籽多形圆，寓意子孙旺盛、家庭兴旺发达。

葫芦

"葫芦"谐音"福禄"，寓意家族人丁兴旺、福禄绵长。

南瓜

南瓜多籽，藤蔓连绵不绝，寓意多子多孙、福运绵长。

葡萄

葡萄丰硕饱满、颗粒繁多，寓意多子多福、人丁兴旺、后继有人。

双龙戏珠

两条龙戏耍一颗火珠，即双龙戏珠。从西汉开始，
双龙戏珠便成为一种吉祥喜庆的装饰图纹。

难度：★★★
图案见第 132 页
制作方法：对折剪纸 + 直接裁剪

八仙贺寿

八仙是中国民间传说中广为流传的八位神仙，他们
分别有自己的法器：铁拐李（葫芦）、汉钟离（扇子）、
张果老（渔鼓）、吕洞宾（宝剑）、何仙姑（荷花）、
蓝采和（花篮）、韩湘子（洞箫）、曹国舅（玉板）。
以法器暗指八位仙人，也称"暗八仙"。暗八仙与
八仙具有同样的吉祥寓意，暗八仙环绕着一个"寿"
字，寓意八仙贺寿。

难度：★★
图案见第 134 页
制作方法：对折剪纸（圆寿为四折剪纸）

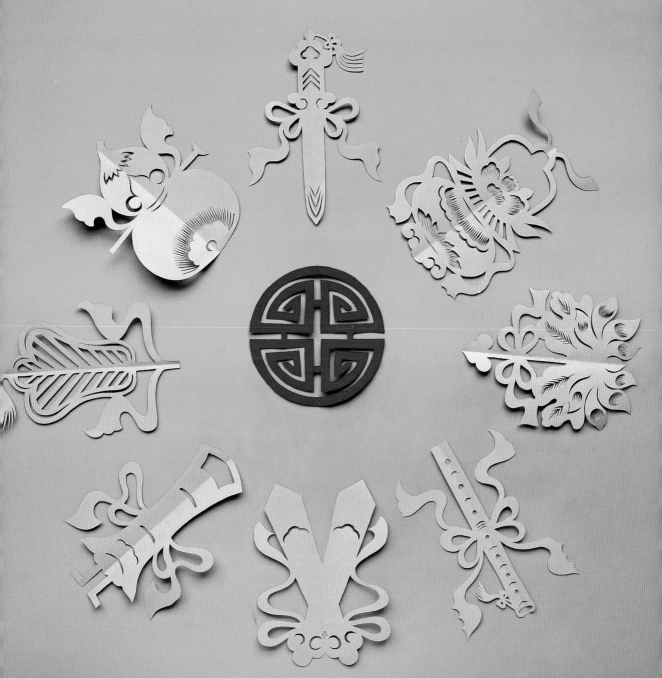

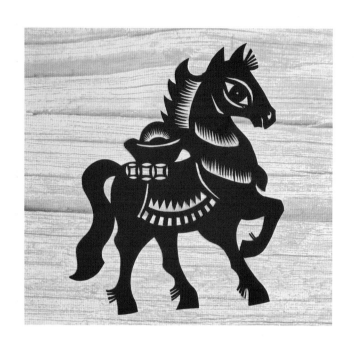

马上发财

在民间剪纸中,马背上驮着元宝,象征马上发财、马上得利,是众多商贾盼求生意兴隆、财源茂盛之意。

难度：★ ★ ★
图案见第 125 页
制作方法：直接裁剪

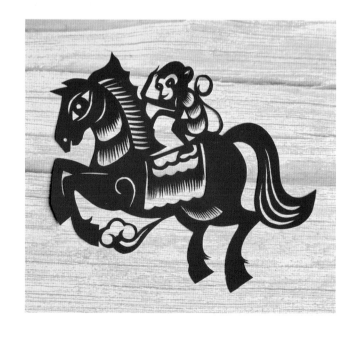

马上封侯

马上封侯是传统的剪纸图案，是一只猴子骑在马背上。因为猴谐音"侯"，马上的猴子寓意马上封侯、加官晋爵。它经常在马年、猴年时用作吉祥剪纸。

难度：★ ★ ★
图案见第 125 页
制作方法：直接裁剪

艺术剪纸

从大禹治水到大闹天宫，从昭君出塞到敦煌飞天，浪漫旖旎的中华文化瑰宝在一把剪刀下焕发出崭新的生命力。

唐三藏

法号"玄奘",被尊称为"三藏法师",世俗称为"唐僧"。在《西游记》中,唐僧前世为如来佛祖的二徒弟金蝉子,历经八十一难,最终取得真经。

难度:★★
制作方法:直接裁剪
设计:葛庭友

孙悟空

在《西游记》中,孙悟空生于东胜神洲的花果山,拜师菩提祖师学会七十二变、筋斗云等法术,后保护唐僧西天取经,一路降妖伏魔。

难度:★★
制作方法:直接裁剪
设计:葛庭友

猪八戒

在《西游记》中，猪八戒本为执掌八万水兵的天蓬
元帅，精通三十六般变化，后因犯错被贬下凡，成
为唐僧的二徒弟。

难度：★★
制作方法：直接裁剪
设计：葛庭友

沙悟净

在《西游记》中，沙悟净本为天界的卷帘大将，因
触犯天条被贬下界，后经观音菩萨点化，成为唐僧
的三徒弟。

难度：★★
制作方法：直接裁剪
设计：葛庭友

蟠桃会

相传三月三日是西王母的诞辰，这一天西王母举行盛会，以蟠桃为主要食物，这就是蟠桃会。在《西游记》中，孙悟空被玉帝封为弼马温，没有资格参加蟠桃会，桀骜不驯的孙悟空十分生气，搅乱了蟠桃会。

难度：★ ★ ★
图案见第 135 页
制作方法：直接裁剪
设计：葛庭友

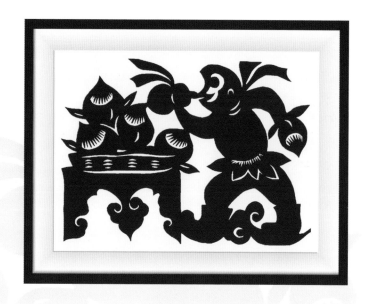

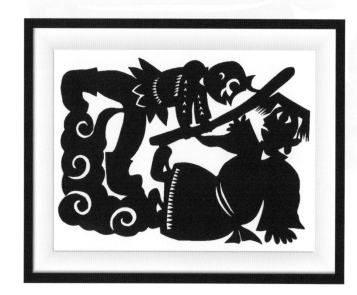

大闹天宫

孙悟空大闹蟠桃会后，回到了花果山。玉帝派各路神仙捉拿孙悟空，最后将悟空投入八卦炉中，用三昧真火烧炼，不料过了四十九日，美猴王炼就一双火眼金睛，并打上灵霄宝殿。

难度：★ ★ ★
图案见第 135 页
制作方法：直接裁剪
设计：葛庭友

猪八戒背媳妇

在《西游记》中，高太公没有儿子，本想招个养老女婿，不想却招来了被贬下界、投胎为猪的猪八戒。孙悟空变成高小姐演绎了一出"猪八戒背媳妇"的故事，也由此演绎出一个歇后语：猪八戒背媳妇——费力不讨好。

难度：★★★
图案见第 136 页
制作方法：直接裁剪
设计：葛庭友

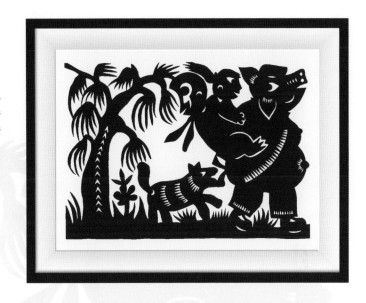

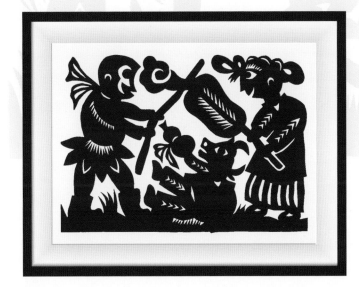

三调芭蕉扇

唐僧师徒西天取经，火焰山是必经之路。火焰山的火是三昧真火，只有芭蕉扇可以扇灭，而芭蕉扇是铁扇公主的宝物。孙悟空连续三次向铁扇公主借扇，大战牛魔王，最终铁扇公主交出芭蕉扇。

难度：★★★
图案见第 136 页
制作方法：直接裁剪
设计：葛庭友

三打白骨精

唐僧师徒四人为取真经，在白虎岭遇到尸魔白骨精。为了吃唐僧肉，白骨精先后变化为村姑、老妇、老翁，全被孙悟空识破，并将白骨精打死。但唐僧不辨人妖，反而责怪孙悟空恣意行凶，将孙悟空赶回了花果山。

难度：★★★
制作方法：图案直接放大使用
设计：于海明

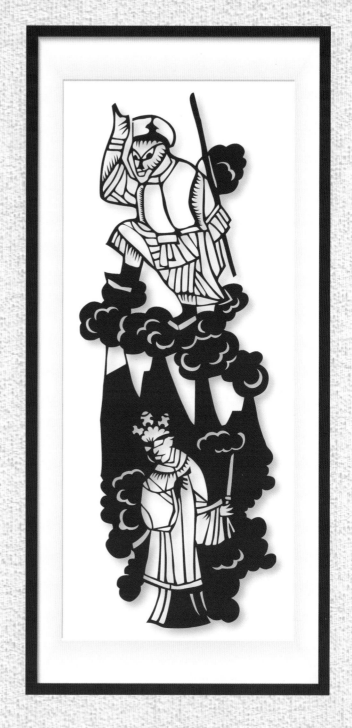

凤穿牡丹

凤凰为百鸟之王，寓意吉祥；牡丹是百花之首，象征富贵。
凤穿牡丹是中国传统吉祥图案之一，除了有富贵祥瑞之意，
还被用于婚嫁和象征爱情，是民间婚庆剪纸的重要题材。

难度：★★★
图案见第 141 页
制作方法：八折剪纸

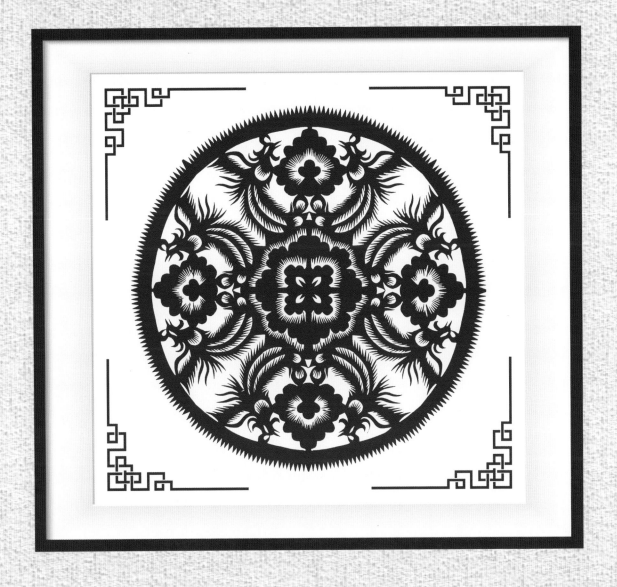

三星堆

三星堆遗址距今已有 3000 ~ 5000 年历史，是迄今在西南地区发现的文化内涵最丰富的古蜀文化遗址。三星堆遗址被称为 20 世纪人类最伟大的考古发现之一，被誉为"长江文明之源"。

难度：★★
图案见第 132 页
制作方法：左一组合使用了直接裁剪和对折剪纸，其他为对折剪纸

刑天

据《山海经·海外西经》记载，刑天和天帝争位，被斩去头颅，失了首级后，以自身双乳作眼、肚脐为嘴的形态存活，双手各持一柄利斧和一面盾牌作战。刑天被称为"战神"，象征着不屈的战斗精神。

难度：★★
图案见第 132 页
制作方法：直接裁剪 + 对折剪纸

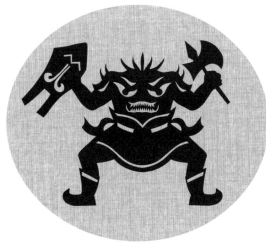

九尾狐

九尾狐是中国神话传说中的神异动物，经常以"狐狸精"的形象出现在各种文学、影视及游戏作品中。始见于先秦，汉代传为瑞祥之兽，象征王者兴，在很多的古籍中有被提及。

难度：★★
图案见第 132 页
制作方法：直接裁剪 + 对折剪纸

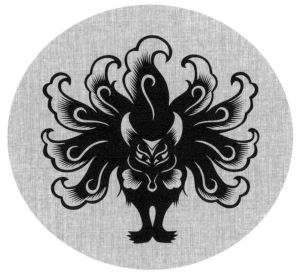

聂耳国

聂耳国（巨耳国）是《山海经》中描述的一个海外国家。聂耳国在海水环绕的孤岛上，能够看到海里各种奇特的怪物，这里人人都驱使着两只花斑大虎，行走时要用两只手托着自己的大耳朵。

难度：★★★
图案见第 138 页
制作方法：五折剪纸

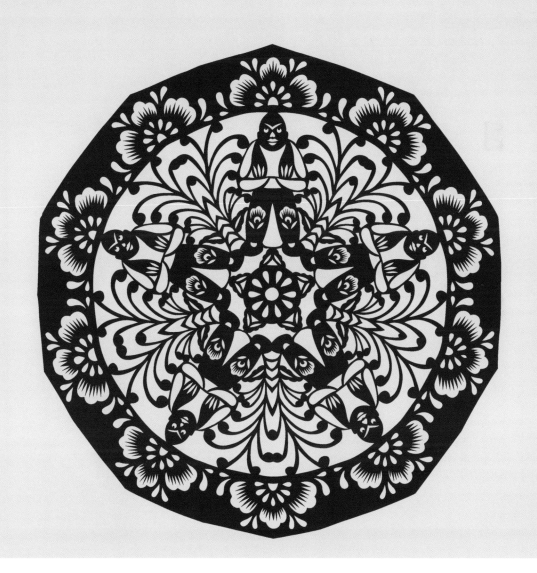

大禹治水

传说三皇五帝时期，黄河泛滥成灾，鲧、禹父子二人受命于尧、舜二帝，负责治水。大禹为了治理洪水，"三过家门而不入"。历时十余载，大禹耗尽心血，终于完成治水大业。

难度：★ ★ ★
制作方法：图案直接放大使用
设计：黄再林

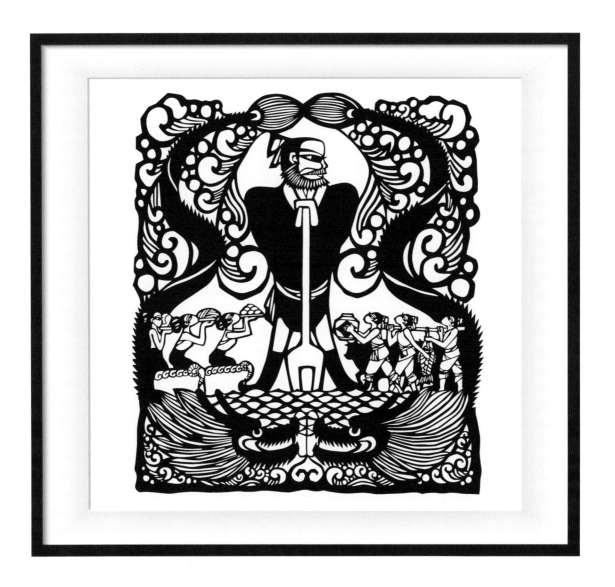

聚宝盆

聚宝盆是传说中的宝物，传说装满金银珠宝，取之不尽，
比喻财富多。传统图案中的聚宝盆常在左右两侧放珊瑚和
如意。

难度：★★★
图案见第 138 页
制作方法：聚宝盆的文字直接裁剪，其他为对折剪纸；珊
瑚和如意直接裁剪

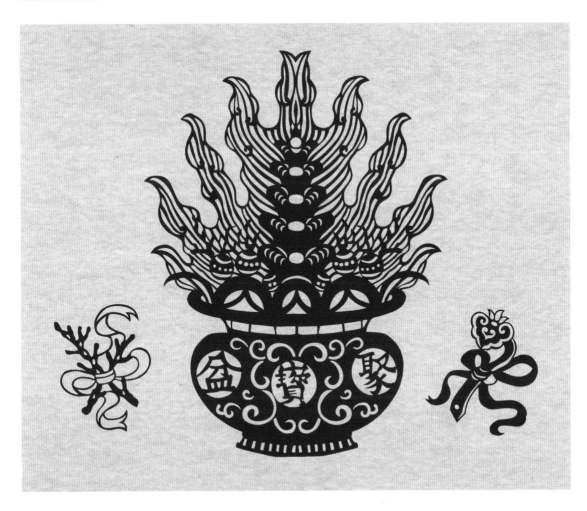

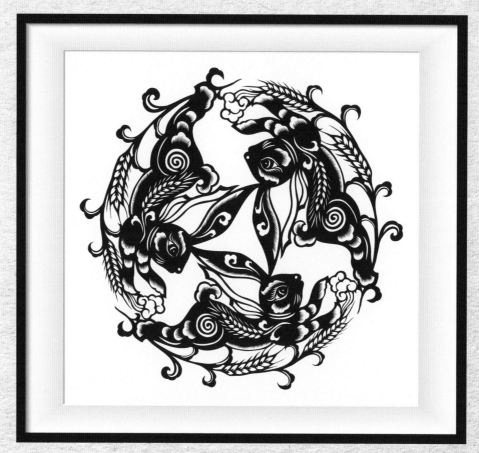

★裁剪三只单耳兔，摆放在一起。

三兔共耳

敦煌莫高窟的三兔藻井，是目前全世界出现的最早存世的"三兔共耳"图案。图案的主体呈圆形，三只兔子两两共用一耳，均匀分布其中，旋转奔跑，彼此触碰却又永远追不到对方。从佛教文化上来说，它可能代表着三世轮回、因果循环，也有生生不息之意。

难度：★★★
图案见第 138 页
制作方法：直接裁剪

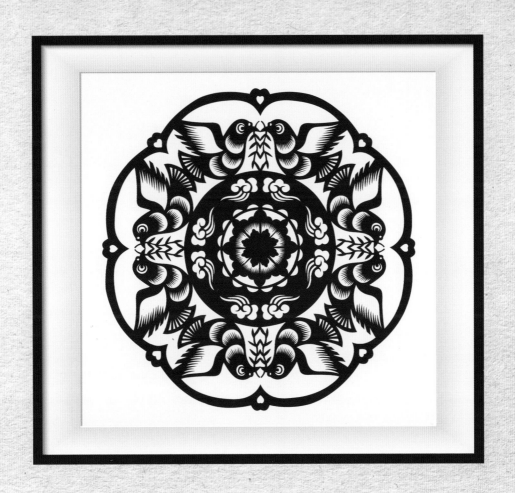

和平使者

鸽子是和平、友谊的象征，"国际和平年"的徽标就是由双手放飞的鸽子与橄榄枝组成。作品中还有爱心、祥云等吉祥图案，有和平、友谊、祥和、圣洁的美好寓意。

难度：★★★
图案见第 139 页
制作方法：八折剪纸

伶俐不如痴

"伶俐不如痴"与"难得糊涂"是一个意思。这幅图案中包含菱角、荔枝等物，其中菱角的"菱"谐音"伶"，荔枝的"荔"谐音"俐"。宋代女诗人朱淑真《自责二首》中有"始知伶俐不如痴"诗句，意思是：才知道做一个聪明人还不如做个"呆头人"。

难度：★★
图案见第 139 页
制作方法：直接裁剪

因何得偶

因"何"与"荷"、"藕"与"偶"谐音，又因荷花开花后才能结藕，故而寓意"因何得偶"，这个题材的剪纸常为新婚祝颂之用。传说明朝礼部右侍郎程敏政十岁时，以神童被推荐到京城。后来，宰相李贤打算招他为婿，便设宴招待他。席间，李贤指着桌上的藕片道："因荷（何）而得藕（偶）？"这是个谐音联，意蕴丰富。程敏政也有意和李家小姐成亲，于是指着桌上的果盘，答道："有杏（幸）不须梅（媒）！"意思是：既然我有幸，就不用找媒人了。

难度：★★★
图案见第 139 页
制作方法：直接裁剪

剪出四季花

四季花是中国传统剪纸中的常见题材，分别是：牡丹（春）、荷花（夏）、菊花（秋）、梅花（冬）。四季花下面都有一把剪刀，寓意用剪刀剪出四季花，剪出美好的一年。

难度：★★
图案见第 139 页
制作方法：对折剪纸

四季金鱼

牡丹（春）、荷花（夏）、菊花（秋）、梅花（冬），
这四种花代表了一年四季。金鱼谐音"金玉"，寓
意一年四季金玉满堂，生活幸福美满。

难度：★★
图案见第 140 页
制作方法：对折剪纸

四季牛

牛毕生忠于主人，一生劳作贡献，不计回报。剪纸中，牛经常用来表现牛气冲天，比喻事业兴旺发达、红红火火、蒸蒸日上。 四季花放在牛形花盆里，寓意一年四季牛气冲天，兴旺发达。

难度：★★
图案见第 140 页
制作方法：对折剪纸

五湖四海

五个葫芦和四只海螺组合，寓意五湖四海。五湖指洞庭湖、鄱阳湖、太湖、洪泽湖、巢湖，四海指渤海、黄海、东海、南海，五湖四海泛指全国各地，寓意我国地大物博、国泰民安。

难度：★★★
图案见第 141 页
制作方法：先五折剪外圈图案，再四折剪里圈图案

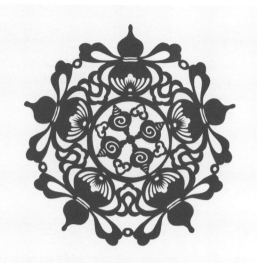

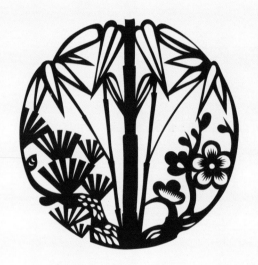

岁寒三友

松、竹、梅并称为"岁寒三友"。竹枝干挺拔，松经冬不凋，梅迎寒而绽，是中国传统文化中高尚人格的象征，深受大家喜爱。

难度：★★
图案见第 141 页
制作方法：直接裁剪

五谷丰登

五谷指稻、麦、黍（小米）、稷（高粱）、豆，泛指农作物，五谷丰登指农作物获得大丰收。

难度：★★★　　图案见第 141 页
制作方法：主图为五折剪纸，注意中间的小屋单独裁剪；角图为对折剪纸

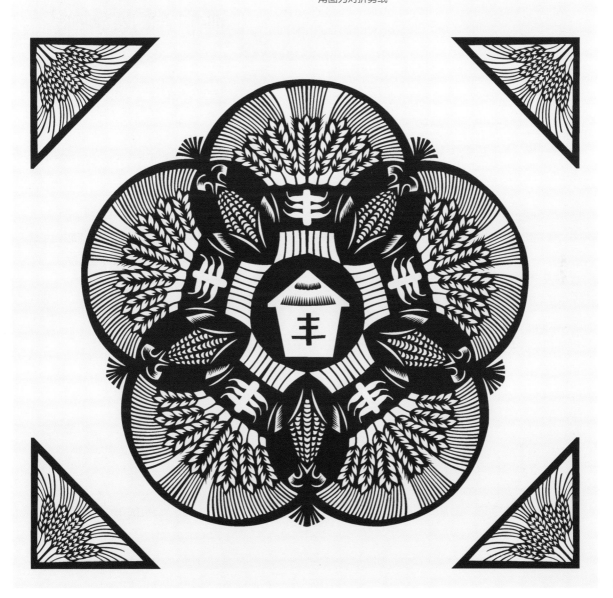

昭君出塞

王昭君是我国古代四大美女之一，远嫁匈奴呼韩邪单于和亲。在远赴塞外的路上，昭君在马背上自弹琵琶，借此抒发心中的幽怨。后世的人们还特地为她制作了一首曲子，谱入乐府，名为《昭君怨》。

难度：★★★
制作方法：直接裁剪
设计：段建珺

图案直接放大使用

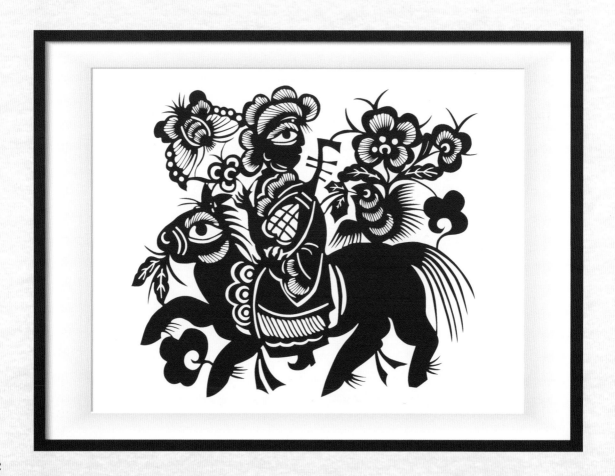

黛玉葬花

"黛玉葬花"出自《红楼梦》第二十七回。林黛玉自丧母后，一直寄居贾府。一日，黛玉误会宝玉闭门不见，勾起伤春愁绪，在园中埋葬落花并作《葬花吟》，以花喻己。

难度：★★★

制作方法：图案直接放大使用

设计：黄再林

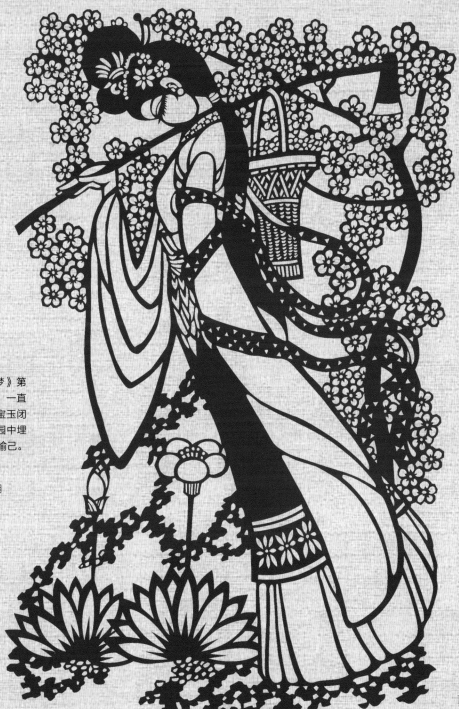

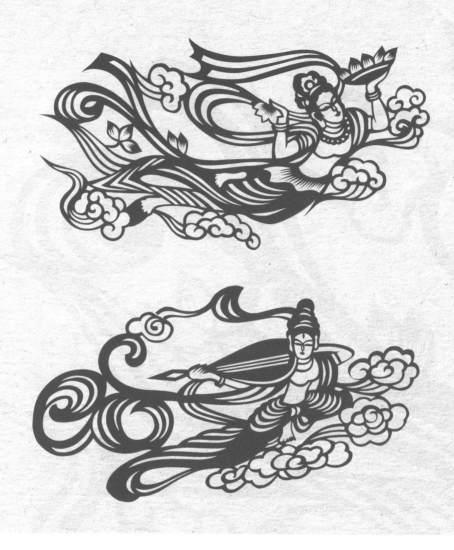

敦煌飞天

飞天是佛教壁画或石刻中在空中飞舞的神。梵语称神为提婆，因提婆有"天"的意思，所以汉语译为飞天。飞天最早诞生于古印度，后传入中国，与中国艺术融合。莫高窟的洞窟中几乎都画有飞天。

难度：★★★
图案见第 142、143 页
制作方法：直接裁剪

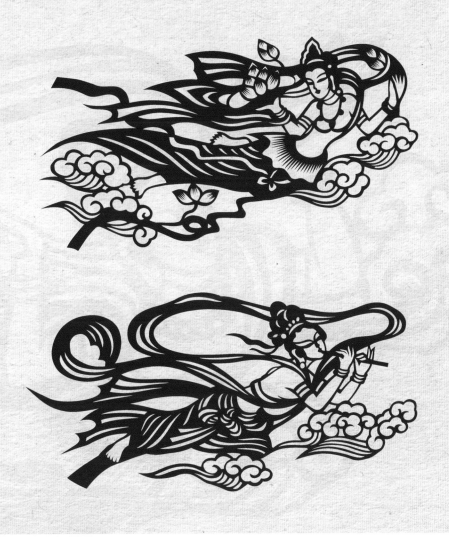

吉祥福

福字上有祥云和如意纹，寓意吉祥如意。蝙蝠和铜钱寓意
福在眼前。石榴、寿桃、佛手是福寿三多。葫芦谐音"福禄"。
祝福新年吉祥如意、福禄寿全、如虎添翼。

难度：★★★
图案见第 137 页
制作方法：对折剪纸 + 直接裁剪

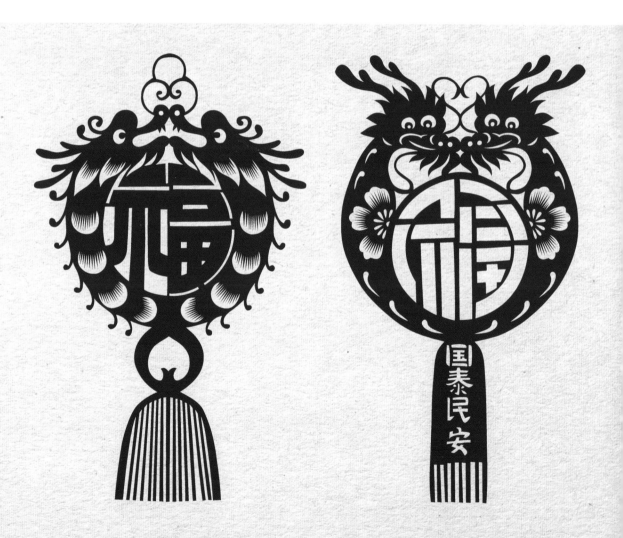

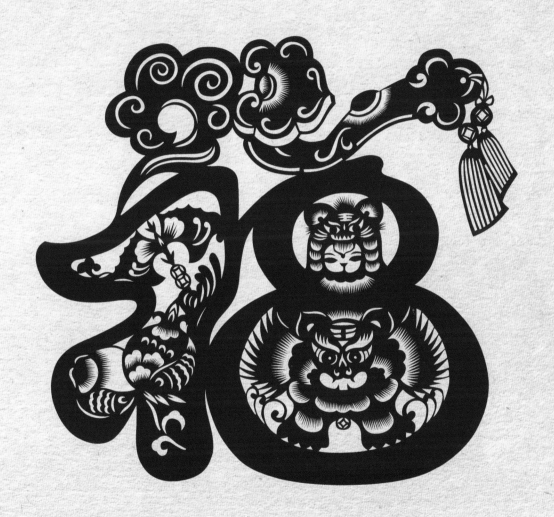

剪纸图案

复印后使用

作品图案的参考比例。

表示对折或多折的中点。

▲

表示个别位置需要单独折叠裁剪。

本书所附图案的细节可能与剪纸成品图略有差异，敬请理解。

十二生肖

200%

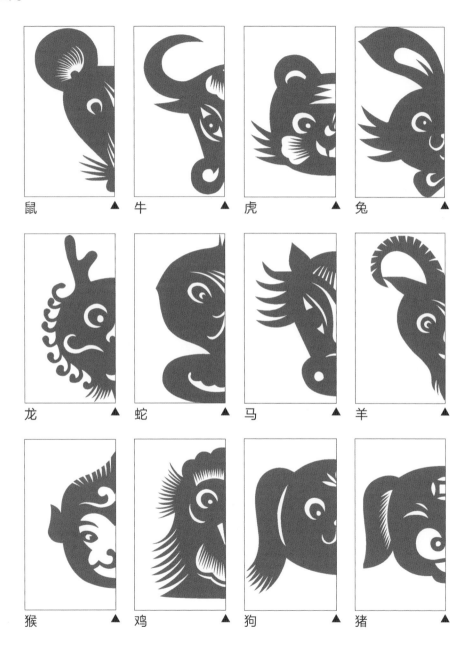

鼠 ▲　　牛 ▲　　虎 ▲　　兔 ▲

龙 ▲　　蛇 ▲　　马 ▲　　羊 ▲

猴 ▲　　鸡 ▲　　狗 ▲　　猪 ▲

水母 (200%)

鲸鱼 (200%)

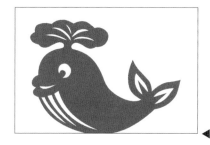

海豚 (200%)

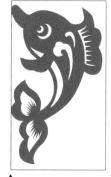

贝壳 (200%)

乌龟 (200%)

螃蟹 (200%)

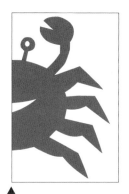

蜗牛 (200%)

热带鱼 (200%)

青蛙 (200%)

龙虾 (200%)

猫头鹰 (200%)

松鼠 (200%)

对折剪后打开，
剪掉一条尾巴

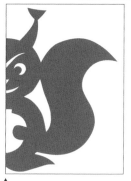

大熊猫 (200%)

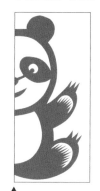

企鹅 (200%)

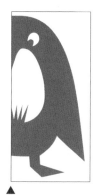

蝙蝠 200%　　　双鱼 200%　　　蝉 200%

大象 200%

凤凰 200%

孔雀 200%

鸳鸯 200%

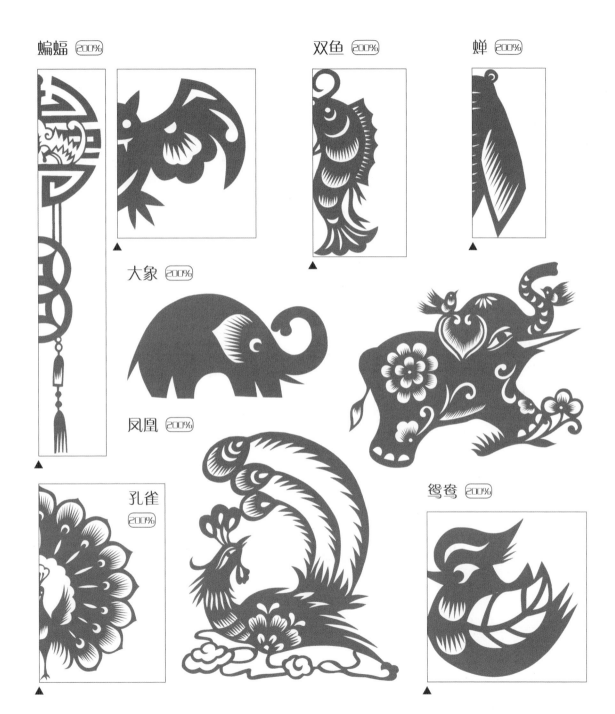

蝴蝶 200%

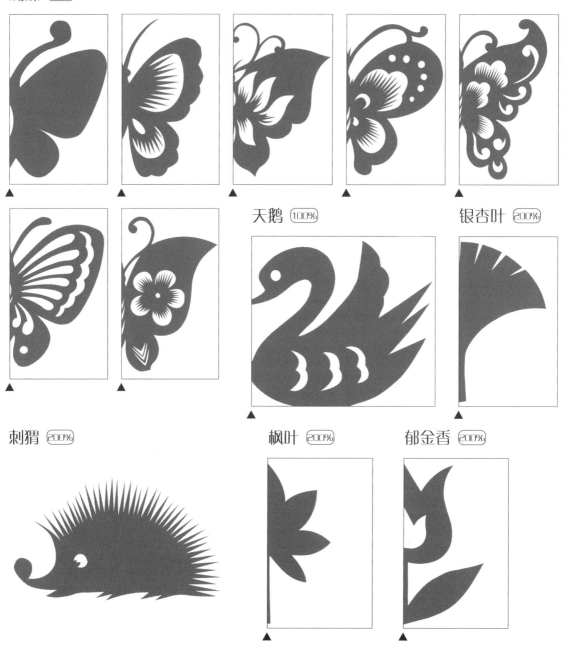

天鹅 100%

银杏叶 200%

刺猬 200%

枫叶 200%

郁金香 200%

牵牛花 200%　　橙子 100%　　菠萝 200%　　玉米 200%

苹果 200%　　萝卜 200%　　白菜 200%　　糖葫芦 200%　　棒棒糖 200%

豆荚 200%　　蛋糕 200%　　伞 200%

对折剪好后打开，
剪掉一个弯柄

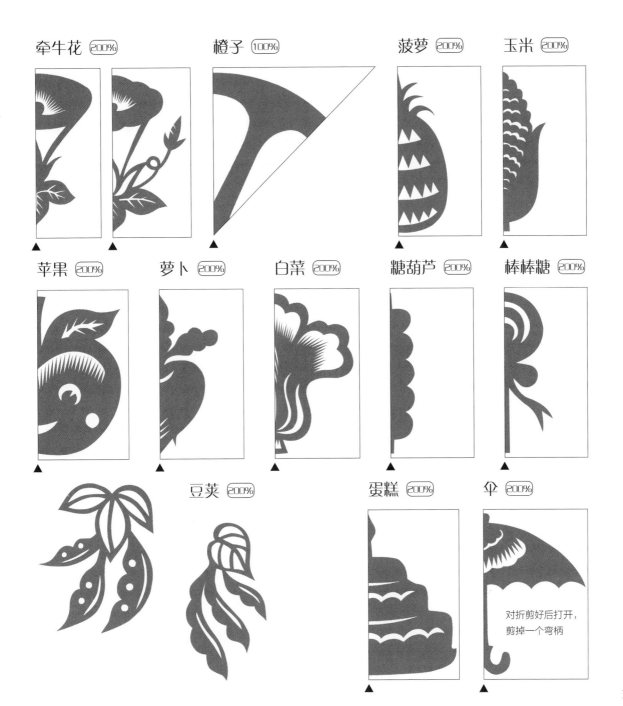

113

连衣裙 (200%)

大衣 (200%)

向日葵 (200%)

状元帽 (200%)

奖杯 (200%)

乒乓球拍 (200%)

羽毛球 (200%)

汽车 (200%)

飞机 (200%)

帆船 (200%)

火箭 (200%)

热气球 200% 爆竹 200% 花瓶 200% 风筝 200% 雪花 100%

五瓣花 100% 绣球 100%

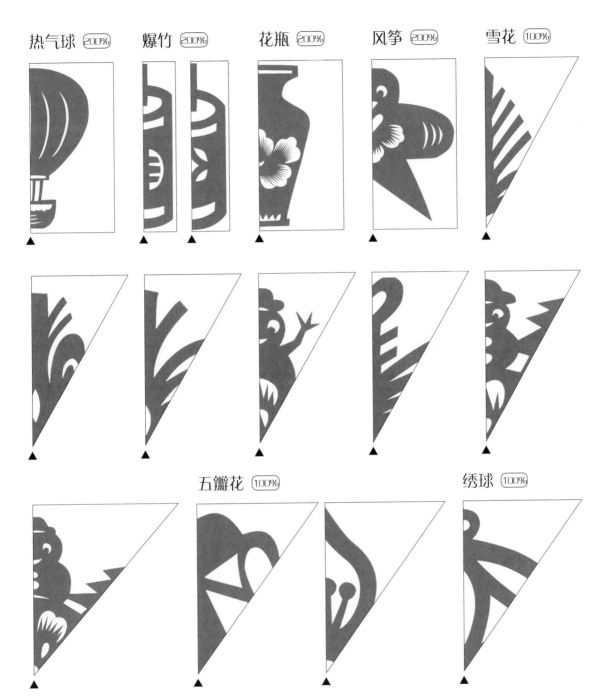

115

花灯 200% 灯笼 200%

▲

▲

▲

▲

▲

▲

▲

春节 200%

▲

▲

▲

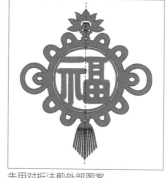

先用对折法剪外部图案，
打开后剪中间福字

剪法同中间第 4 幅图

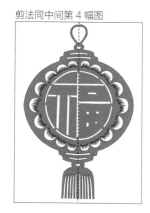

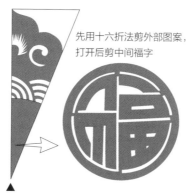
▲

先用十六折法剪外部图案，
打开后剪中间福字

▲

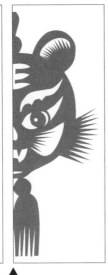

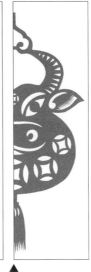

蜡烛 200%

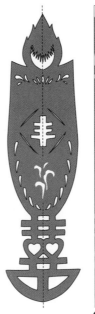

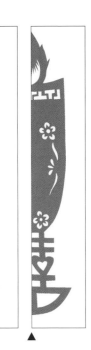

唐僧师徒 200%

盘长 200%

铜钱纹 100%

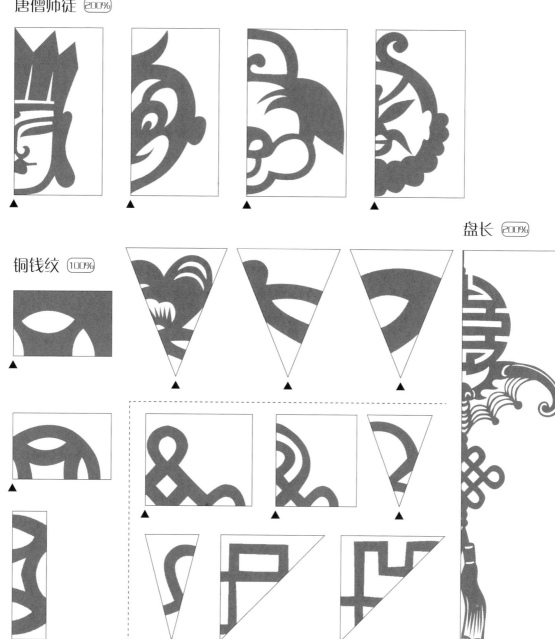

如意纹 `100%`

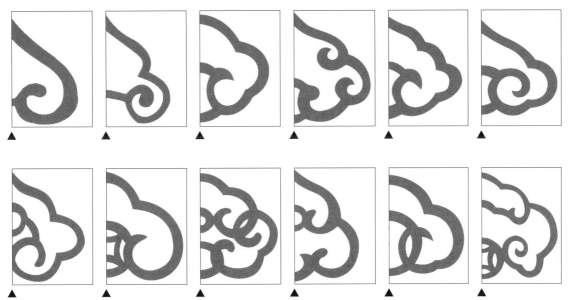

万字纹 `200%`

回字纹 `200%`

云纹 (200%)

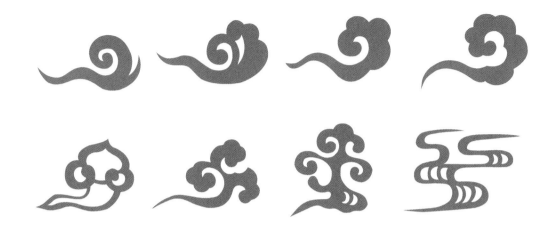

海水江崖 (100%)

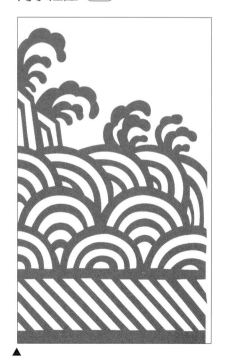

水纹 (200%)

寿字纹 200%

团富 200%　　**双喜** 200%

喜鹊登梅 200%

三鱼争月 200%

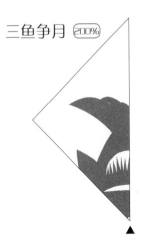

蛇盘兔 (200%)

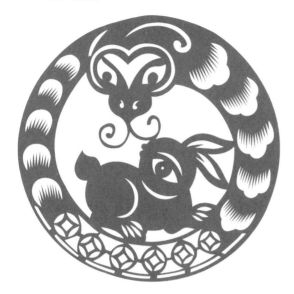

玉兔抱月 (200%)

圆形的剪法见第 53 页

福寿双全 (200%)

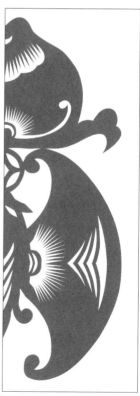

仙桃贺寿
(200%)

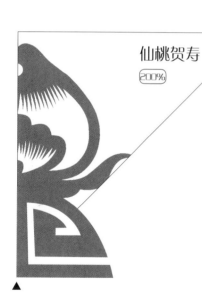

富贵大吉 (200%)

福寿三多
(200%)

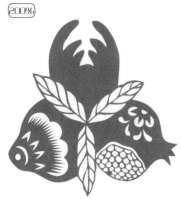

三阳开泰 (200%)

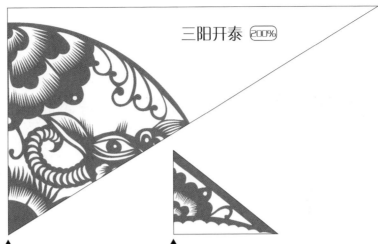

三多九如
(200%)

松鹤延年 (200%)

芝仙福寿 (200%)

福寿万代 (200%)

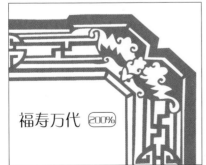

123

太平有象 (200%)

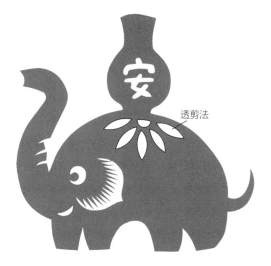

透剪法

榴开百子 (200%)

万象更新 (200%)

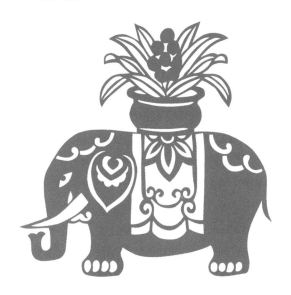

蝶扑瓜 (200%)

连年有余 200%

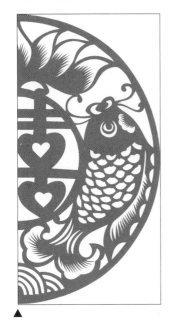

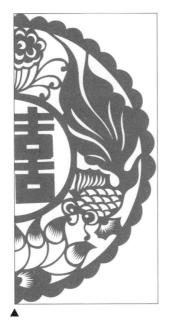

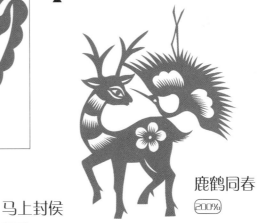

鹿鹤同春
200%

马上发财
200%

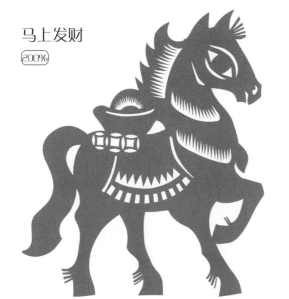

马上封侯
200%

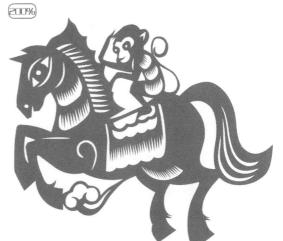

喜从天降 200% 　　并蒂富贵 300% 　　　　　　　　连登如意 200%

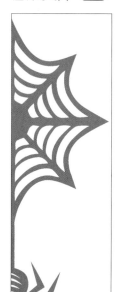

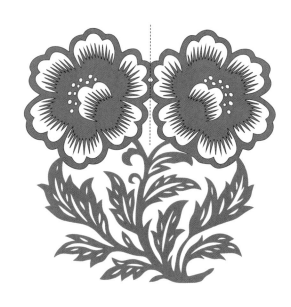

▲ 对折剪好后打开，
　剪掉一个如意柄

风调雨顺

200%

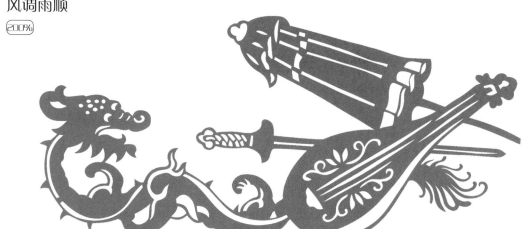

万事如意 200%

▲

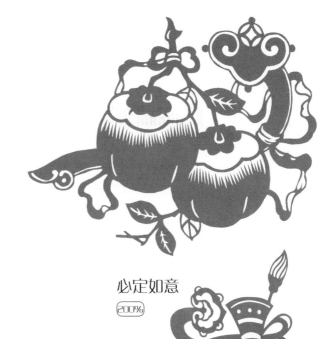

必定如意
200%

平安如意
200%

平升三级
200%

▲

四艺如意 200%

二甲传胪 200%

四季花开 200%

八宝庆寿 200%

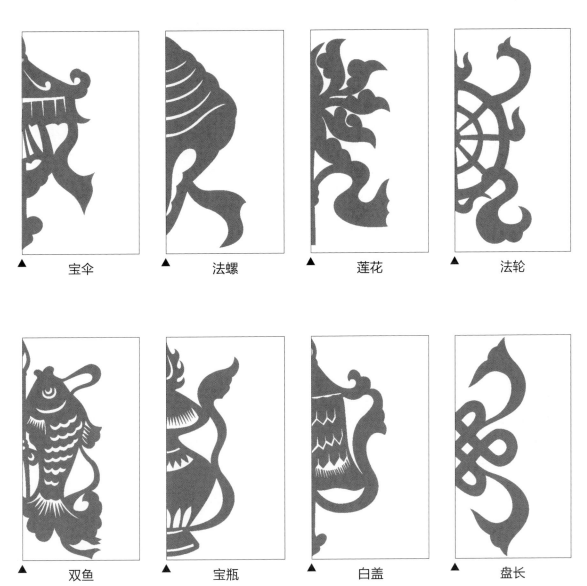

▲ 宝伞

▲ 法螺

▲ 莲花

▲ 法轮

▲ 双鱼

▲ 宝瓶

▲ 白盖

▲ 盘长

连中三元 200%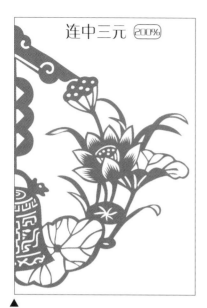

吉祥结 200%

双龙戏珠 200%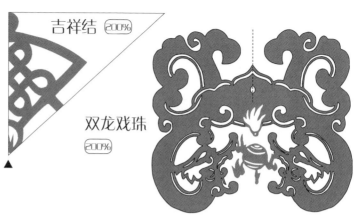

三星堆 200%

刑天 200%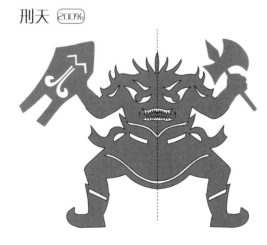

九尾狐 200%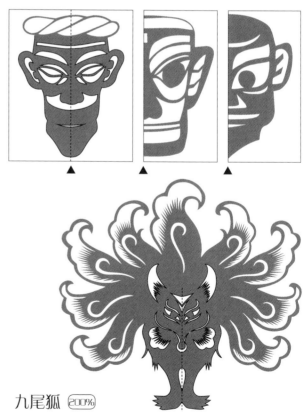

吉祥八果 200%

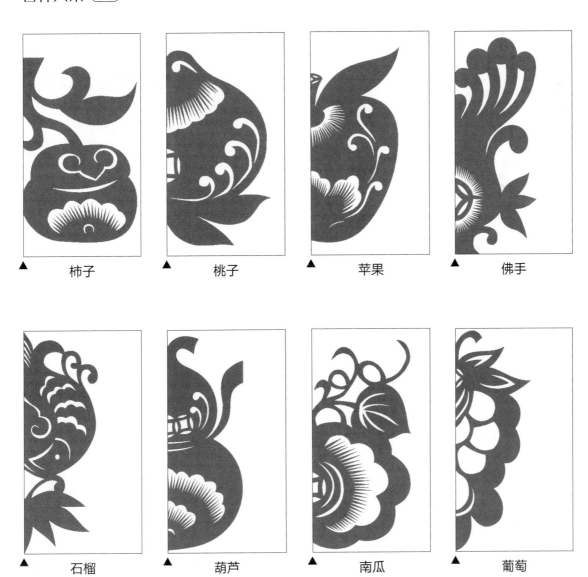

▲ 柿子

▲ 桃子

▲ 苹果

▲ 佛手

▲ 石榴

▲ 葫芦

▲ 南瓜

▲ 葡萄

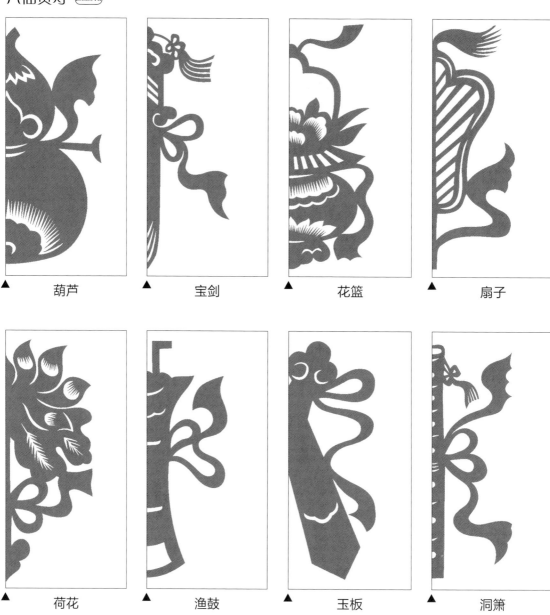

葫芦　　　　宝剑　　　　花篮　　　　扇子

荷花　　　　渔鼓　　　　玉板　　　　洞箫

蟠桃会 （200%）

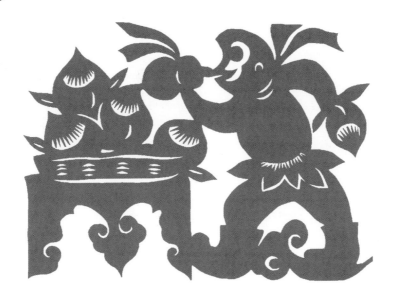

大闹天宫 （200%）

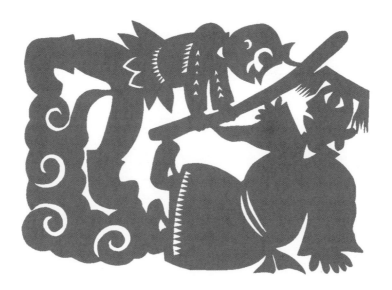

猪八戒背媳妇 （200%）

三调芭蕉扇 （200%）

吉祥福 200%

137

聂耳国 （200%）

聚宝盆 （200%）

三兔共耳 （200%）

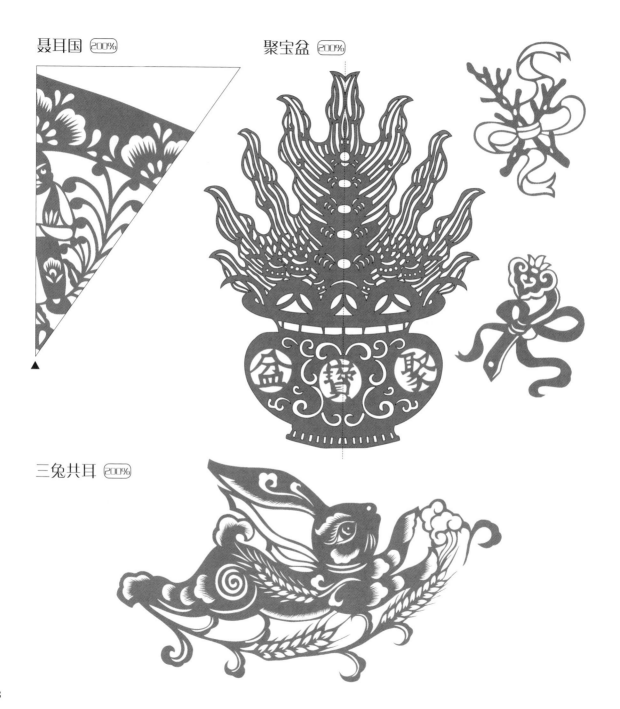

和平使者 200%

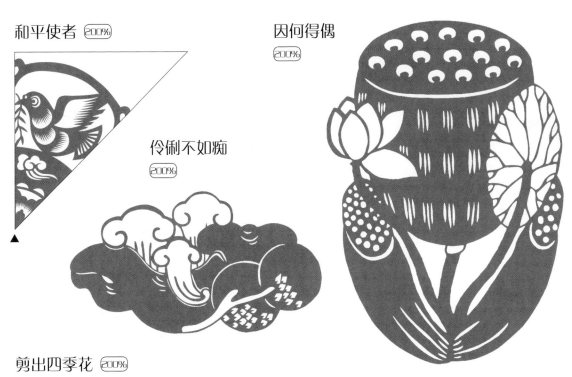

因何得偶
200%

伶俐不如痴
200%

剪出四季花 200%

四季金鱼 200%

四季牛 200%

五湖四海 (200%)

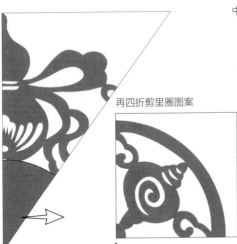

再四折剪里圈图案

▲ 先五折剪外圈图案

五谷丰登 (200%)

中间的小屋单独裁剪

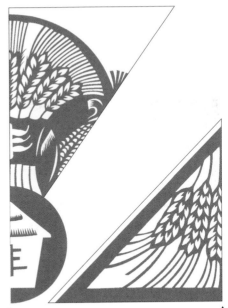

凤穿牡丹 (200%)

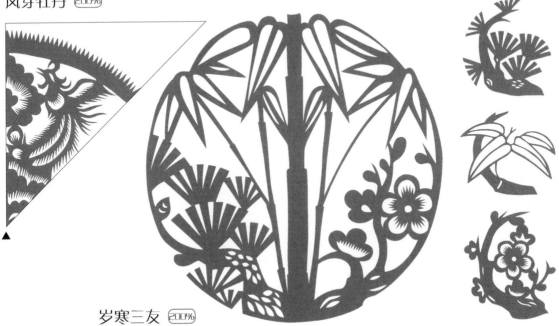

岁寒三友 (200%)

敦煌飞天 200%

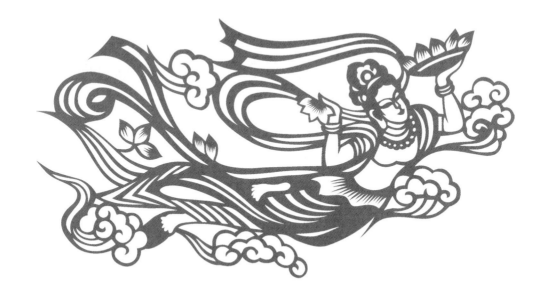

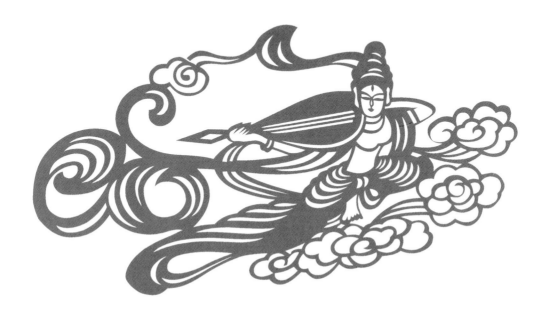

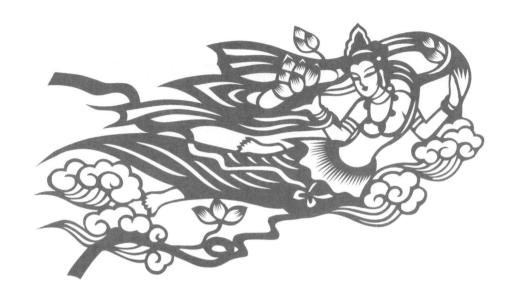

田田

350万粉丝的青年剪纸艺术家，出生于"中国民间剪纸艺术之乡"——山东省聊城市茌平区，"茌平剪纸"代表性非遗传承人。2012年在全国廉政剪纸艺术大赛中获一等奖，2016年在第6届中国剪纸艺术节中获剪纸艺术精品奖。2022年参与"文化进万家——视频直播家乡年"活动，获得个人视频播放量第一名，单个视频播放量高达1.2亿次。

董月芹

山东省非物质文化遗产"茌平剪纸"代表性传承人，入选中国民间艺术名家、当代杰出工艺美术师，致力于传承剪纸艺术。2021年在庆祝中国共产党成立100周年全国剪纸精品展中获金奖。2022年，剪纸作品《虎娃迎冬奥》在北京冬奥上被赠予外国嘉宾，同年在世界青少年冰雪艺术创意展演（剪纸组）活动中被评为"优秀指导教师"。

图书在版编目(CIP)数据

中国风剪纸/田田，董月芹著.—郑州：河南科学技术出版社，2023.7（2024.1重印）
ISBN 978-7-5725-1174-5

Ⅰ.①中… Ⅱ.①田… ②董… Ⅲ.①剪纸–作品集–中国–现代 Ⅳ.①J528.1

中国国家版本馆CIP数据核字（2023）第061959号

出版发行：河南科学技术出版社

地址：郑州市郑东新区祥盛街27号　邮编：450016

电话：(0371)65737028　　65788613

网址：www.hnstp.cn

责任编辑：余水秀

责任校对：王晓红

封面设计：张　伟

责任印制：张艳芳

印　　刷：郑州新海岸电脑彩色制印有限公司

经　　销：全国新华书店

开　　本：889 mm×1 194 mm　1/24　印张：6　字数：200千字

版　　次：2023年7月第1版　　2024年1月第2次印刷

定　　价：49.80元

如发现印、装质量问题，影响阅读，请与出版社联系并调换。

联系编辑：913266833@qq.com；15136291915